다음 화가 궁금해지는

**웹툰
연출**

다음 화가 궁금해지는

웹툰 연출

박연조 지음

더블북

꿈을 꾸고 있다면
지금 시작하십시오

도전은 아름답습니다. 세상에서 가장 높은 산은 마음 산입니다. 마음 산을 넘지 못하면 무엇도 할 수 없습니다. 저는 마음 산을 넘어 도전했습니다. 그러자 새로운 세상이 열리기 시작했습니다.

어린 아이들의 그림을 보면 자세히 그리는 형태가 생략되며 과장되어 있습니다. 만화도 마찬가지입니다. 만화의 기본 요소는 생략, 과장, 변형입니다. 상상력을 극대화하기 위한 선택입니다.

만화 · 웹툰 창작 저에게는 삶의 공기와 같습니다. 저는 어렸을 때부터 만화 그리기를 좋아했지만 대학에서 컴퓨터를 전공해 IT 기업에 근무했습니다. 그러나 만화에 대한 미련이 남아 새로운 도전 삼아 대학원에 진학하여 만화 · 애니메이션을 전공하였습니다. 대학원의 수업은 연구를 목적으로 하는 경우가 대부분이어서 정작 스토리와 작화는 직접 혼자서

독학으로 해야 했습니다.

여전히 IT 회사를 다니고 있어서 주말에만 집에 가는 날이 계속되었고, 평일에는 회사업무가 끝난 밤에 스토리와 작화 연습을 하였습니다. 그러던 중 마감 없이 연습만 하다 보니 똑같은 캐릭터만 그리고 있던 저를 발견하게 되었습니다. 그러다가 웹툰 제작 등을 의뢰 받아 납품을 하기 시작한 후부터 고객과의 약속을 지키기 위해 비로소 다양한 스토리와 캐릭터를 만들기 시작했습니다. 또한 스토리에 맞는 그림체를 개발하기도 하였습니다. 이렇게 제작을 시작해 2천여 개 단편 웹툰을 만들었습니다. 그리고 2년 정도 뒤에는 웹툰 플랫폼에 연재를 하게 되었습니다.

웹툰 플랫폼에 5편의 연재를 시작하면서 마침내 웹툰 작가로 데뷔를 하였습니다. 웹툰 플랫폼에서 동시에 5편을 연재하였는데, 3편은 스토리와 콘티만 작업하고 나머지 2편은 작화까지 작업하기 시작했습니다. 그러나 즐거움도 잠시뿐, 회사 업무가 끝나고 개인적으로 해야 하는 일이었기에 벅차기도 하고 매일 매일이 전쟁이었습니다. 결국 6개월 이상 연재하겠다는 초심에서 벗어나 3개월 만에 모두 종결하게 되었습니다.

작품을 웹툰 플랫폼에 처음 연재하게 되면서 제대로 된 작품을 창작한다는 것이 결코 쉬운 일이 아니라는 것을 뼈저리게 느꼈습니다. 이러한 현실을 직시한 후 스튜디오 팀을 결성하여 포털 웹툰 플랫폼에 본격적으로 연재를 하였습니다. 현재는 교육과 더불어 스토리 각색과 콘티 위주로 제작하고, 작화 등의 검수로 작품을 하나씩 만들어가고 있습니다.

무언가를 새로 시작한다는 것이 얼마나 어려운 일인지 저는 알고 있습니다. 그리고 그 첫 단추를 어떻게 끼워야할지 막막한 경우가 무수히 많다는 사실도 저는 잘 알고 있습니다. 직업을 바꾸고 새로 시작한다는 것이 결코 쉬운 일은 아니었고 저에게는 매우 큰 도전이었습니다. 세상은 도

전하지 않으면 아무 일도 일어나지 않는다는 것을, 그리고 성공은 고난 너머에 있다는 것을 웹툰 제작을 하면서 깨달았습니다.

웹툰을 제작하면서 가장 답답했던 것은 웹툰에 대한 안내서가 거의 없다는 점이었습니다. 참고할 만한 책자를 서점에서 찾아보았지만 그마저도 대부분 만화 관련 책자라 부분적으로만 도움을 받을 뿐이었습니다. 시작할 때 제가 겪었던 어려움을 되새기며, 웹툰 연출 부분의 가장 첫 단계라고 볼 수 있는 콘티 연출을 기본으로 하여 작품 창작 초기 단계에 어려움을 느끼시는 작가 지망생분들과 웹툰 작품을 처음 제작하는 작가분들을 위해 본 책자를 구성하게 되었습니다.

이 책이 고품격 웹툰 제작을 꿈꾸며 지금도 열심히 노력하며 고민하고 있을 작가 지망생분들께 꿈을 이룰 수 있는 오아시스가 되기를 희망합니다. 꿈을 꾸고 있다면 지금 시작하십시오!

2022년 12월
박연조

차례

IV. 웹툰 연출 기법

V. 심리 묘사와 장면 연출

VI. 저작권과 계약서 살펴보기

웹툰 관련 양식

1.

스마트 환경에
최적의 콘텐츠 웹툰

인터넷 소비 환경이 스마트 디바이스로 넘어가면서 지하철이나 버스 등의 대중교통 안에서 짧은
여가를 즐기는 동안 스마트 디바이스의 콘텐츠를 향유하는 사용자들이 늘어났다.
과자를 먹듯이 짧은 시간에 문화 콘텐츠를 소비하는 현상이 생겨났고, 이런 현재의 콘텐츠 시장
트렌드를 '스낵 컬처(snack culture)'라 한다.

1 스마트 환경에 알맞은 콘텐츠, 웹툰

+1 스낵컬쳐

인터넷 소비 환경이 스마트 디바이스로 넘어가면서 지하철이나 버스 등의 대중교통 안에서 짧은 여가를 즐기는 동안 스마트 디바이스의 콘텐츠를 향유하는 사용자들이 늘어났다. 과자를 먹듯이 짧은 시간에 문화 콘텐츠를 소비하는 현상이 생겨났고, 이런 현재의 콘텐츠 시장 트렌드를 '스낵 컬처Snack culture'라 한다.

스마트폰에 설치된 앱을 통해 간단한 터치 한두 번 만으로 콘텐츠를 소비할 수 있는 웹툰이 세로 스크롤이라는 독특한 콘텐츠 구독 형식을 만들면서 스낵 컬처에 알맞은 킬러 콘텐츠로 급부상했다.

+2 N스크린

'하나의 콘텐츠면서 서로 달라야 한다' 또는 '하나의 콘텐츠면서 여러 장르로 볼 수 있어야 한다'라는, 연속적 형태로 이어볼 수 있는 기술을 활용한 N스크린이 콘텐츠 소비를 촉진하고 있다. N스크린은 집에서 TV로 보던 방송이나 영화를 스마트폰이나 태블릿 PC로 '이어 볼 수' 있는 것을 말한다. 이러한 소비 생활의 변화는 웹툰의 수요 또한 확대시켰다. 웹툰은 드라마나 영화에서는 표현할 수 없는 만화적 요소의 특징을 가지고 있기도 하고, 드라마나 영화의 연출 기법을 따르고 있기 때문에 재미 요소라는 부분이 확장되어 웹툰을 즐겨 보던 구독자 뿐만 아니라 새로운 시청자들까지 끌어들이고 있는 것이다.

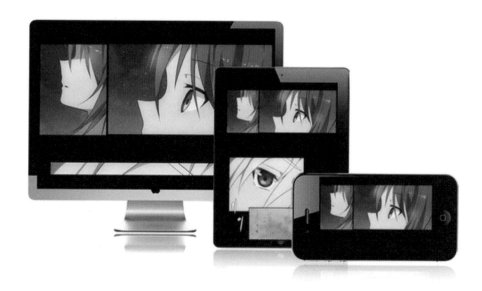

+3 원소스멀티유즈와 에이에스엠디

원소스멀티유즈^{OSMU}

원소스멀티유즈OSMU^{One Source Multi Use}란 하나의 콘텐츠를 영화, 게임, 책 등의 다양

한 방식으로 개발하여 판매하는 전략으로 최소의 투자 비용으로 높은 부가가치를 얻을 수 있는 것을 말한다. 다양한 장르의 웹툰을 오리지널 콘텐츠로 하여 영화, 드라마, 게임 등이 활발하게 만들어지고 있다.

에이에스엠디^{ASMD}

콘텐츠가 재생되는 디바이스(스마트기기 등)에 가장 적합한 콘텐츠가 만들어져야 한다는 요구를 반영하고 디바이스만의 장점을 충분히 살려서 콘텐츠의 가독성을 높일 수 있다면 보다 효율적이고, 특정 주제에 관한 다양한 정보를 접할 수 있다. 이제는 스마트 기기에서 읽기 쉽도록 만들어진 콘텐츠, 하나의 주제이지만 기기 특성에 따라 다양하게 커스터마이즈된 콘텐츠를 접할 수 있게 되었다. 이를 에이에스엠디 ASMD^{Adaptive Source Multi Device}라고 한다.

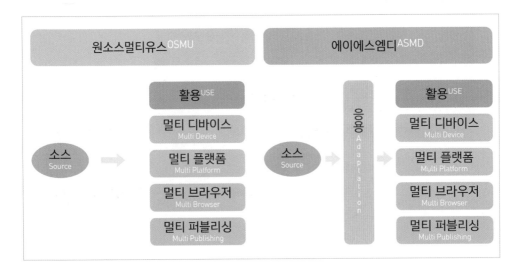

+4 트랜스미디어 스토리텔링

트랜스미디어는 영화 속에서 해결되지 않은 사건, 사건의 단서, 틈, 의문점 등을 게임, 만화, 웹, 모바일 등에서 새로운 이야기로 전개하는 방식이다. 다양한 매체

를 쓴다는 점에서는 OSMU와 동일하지만 스토리가 동일하지 않다는 점에서는 큰 차이가 있다. 트랜스미디어로 개발되는 것들은 서로 연관성을 가지고 있어서 개발된 모든 것들을 다 봐야 하나의 세계관을 이해할 수 있다. 제작 방식에 있어서도 OSMU는 한 콘텐츠의 성공 여부를 살펴보고 단계적으로 2차, 3차 콘텐츠를 개발하지만 트랜스미디어는 처음부터 동시다발적으로 기획한다는 특징이 있다.

트랜스미디어 스토리텔링Transmedia storytelling

트랜스미디어Transmedia는 '초월', '횡단'을 의미하는 'trans'와 '매체'를 의미하는 'media'의 합성어로, 트랜스미디어 스토리텔링Transmedia storytelling은 미디어 간 경계를 넘어 서로 결합, 융합되는 현상의 스토리텔링을 말한다. 하나의 이야기를 분리하여 서로 다른 미디어로 등장시키거나 하나의 캐릭터를 스핀오프Spin-off●하여 새로운 콘텐츠로 만들어내는 방식 등이 트랜스미디어 스토리텔링에 해당한다.

> ● 스핀오프 오리지널 영화나 드라마를 바탕으로 새롭게 파생되어 나온 작품

트랜스미디어 콘텐츠는 하나의 콘텐츠 자체로도 완성된 형태를 갖추면서 다른 콘텐츠와 함께 전체를 구성하고 있어야 한다.

방사형 구조의 트랜스미디어

직선형(단계적) 구조의 OSMU

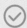

+ 헨리 젠킨스Henry Jenkins III

헨리 젠킨스Henry Jenkins III는 미국 미디어 학자이자 커뮤니케이션, 저널리즘, 영화 예술 교수. 2006년 헨리 젠킨스가 《컨버전스 컬처》라는 저서에서 '트랜스미디어'라는 용어를 쓰면서 트랜스미디어 콘텐츠가 알려지기 시작했다.

+ 트랜스미디어는 사용자의 참여를 유도?

UCC, Twitter, Facebook, ARG(Alternative Reality Game, 대체현실게임) 등에서 콘텐츠와 사용자는 상호 교류하게 된다.

사용자의 참여는 트랜스미디어 사건 해결의 중요한 단계가 되기도 하는데, 트랜스미디어는 내러톨로지narratology와 루돌로지ludology의 접점에 있는 콘텐츠이다.

+ 내러톨로지Narratology : 읽는 텍스트

– 게임을 하나의 문화 텍스트로 규정하고, 텍스트를 구성하는 '서사'에 관한 분석을 중요시한다.

– 게임 텍스트의 서사와 캐릭터, 게임 이용의 특성을 잘 파악하는 것.

+ 루돌로지Ludology : 쓰는 텍스트

– 게임 텍스트를 즐기는 이용자들의 쾌락을 중시한다.

– 게임 텍스트를 자신의 세계로 전유하는 유희적 차원을 강조하는 것.

+ 형식주의와 수용미학

– 형식주의: 텍스트의 내적 구조 분석을 중시함. '내러톨로지'와 가깝다.

– 수용미학: 텍스트의 독해 과정에 참여하는 독자들의 반응을 중시함. '루돌로지'와 가깝다.

+ 프랑스의 기호학자 롤랑 바르뜨의 텍스트론

– 읽는 텍스트: 작가의 서사적 완결성을 중시함. 내러톨로지의 관점

– 쓰는 텍스트: 독자가 독서 과정에서 경험하는 유의를 중시함. 루돌로지의 관점

＊ 출처 : David Buckingham and Andrew Bum, "Game Literacy in Theory and Practice", Journal of Educational Multi-Media and Hypermedia, 2008 16(3), P.324

+5 출판 만화의 균형과 웹툰의 속도

출판 만화와 웹툰은 독자에게 보여지는 방식에 차이가 있다.

출판 만화는 순서대로 칸을 보며 고정된 페이지를 활용해서 다음 페이지로 넘어가는 연출에 주안점을 두고 있다. 반면, 웹툰은 세로로 길게 보여주는 형태이기 때문에 위에서 아래로 내려가면서 스크롤하는 연출 방식으로, 보는 속도나 칸 새(칸과 칸의 사이)의 길이에 따라 다르게 느껴질 수 있고, 스마트폰에 최적화하여 보여준다.

책장을 넘기는 출판 만화의 '균형'보다 '속도'에 초점이 맞춰진 웹툰은 연출 형태의 변화도 보여주고 있다.

출판 만화의 '균형'

웹툰의 '속도'

2 웹툰의 특징

+1 웹툰 형태와 구성의 특징

1_세로 스크롤의 경향

인터넷의 활용도가 높아짐에 따라 웹상에서 다양한 콘텐츠를 원활히 볼 수 있게 되었다. 또한 스마트 기기의 보급률이 높아지고 사람들이 긴 화면에 익숙해지는 상황은 세로 콘텐츠가 만들어지는 계기가 되었다.

칸과 칸이 세로로 연결되면서 웹툰에도 스크롤이라는 시간의 개념이 도입되었다. 휠 마우스의 보급이 원활히 이루어지고 스마트폰을 사용하는 손가락의 움직임에서 생겨난 현상을 스크롤이라고 볼 수 있다.

출판 만화의 경우 칸에 의해 분할된 면이 좌에서 우로 배열되지만 웹툰은 위에서 아래로 배열되어 시간의 흐름을 표현하고 시간의 연속성을 가진다.

웹으로 보는 만화 콘텐츠도 한 페이지에 여러 컷을 좌우로 보기보다는 대부분 한 칸에 한 컷을 이용하여 가독성을 높인다. 페이지를 넘기는 형태가 아닌 세로로 길게 늘어진 이미지가 이어지는 스크롤 방식이 현재의 가장 보편화된 웹툰의 표현 형식이 된 것이다.

세로 스크롤

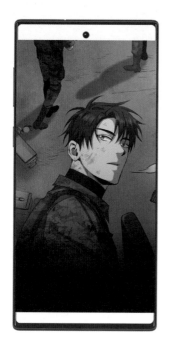

● **스마트폰 화면에 하나의 칸을 가득 채울 경우**

••••▶ 결정적인 칸을 보여줄 때 많이 사용된다.

● **스마트폰 화면의 반쯤 하나의 칸을 채울 경우**

••••▶ 아래 칸이 1/3 정도 보이며 궁금증을 유발하고, 로맨스나 드라마 장르의 대화 장면에서 주로 사용된다.

● **스마트폰 화면을 하나의 칸이 넘**

어서는 경우

····▶ 몰입감을 높이고, 대부분 판

타지나 액션 장면에서 활용한다.

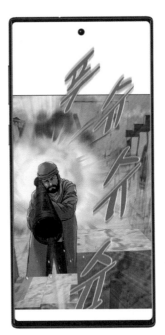

세로로 길게 이미지화되는 웹툰을 업로드할 경우 크기를 줄여야 하는 경우가 생기는데 이럴 때는 용량
을 줄여주는 사이트를 이용하면 된다.

png, jpg의 용량을 줄여주는 프로그램 및 웹사이트는 Tinypng 웹사이트와 Pngyu 어플리케이션Mac/
Win가 있다.

● **Tinypng** www.tinypng.com

2_시선의 흐름 비교

만화 · 웹툰에서 독자 시선의 흐름은 시나리오를 바탕으로 흐른다.

그림 표현을 계획할 때에는 매체에 따라 독자의 시선 흐름이 달라지는 것을 고려해 계획한다. 컷의 배치와 독자가 컷을 보는 시간에 주목해 의식적으로 독자의 시선을 유도하는 방법을 생각해낼 수 있다. 컷의 크기, 대사의 장단을 조절함으로써 독자는 작품 안에 흐르는 '시간'을 한층 더 사실적으로 느끼게 된다.

시선의 흐름은 매체에 따라 다르며 출판 국가의 편집 방식에 따라서도 차이가 있다.

예를 들어 좌에서 우로 그리는 형태는 최초로 시선이 가는 곳에 어떤 컷과 화면을 보여주느냐에 따라 가독성이 결정된다. 이에 따라 컷의 연결 순서 뿐 아니라 컷 안의 캐릭터의 위치나 몸의 방향, 말 컷의 위치까지 영향을 받으며 보는 속도에 따라 컷의 숫자나 간격도 달라진다.

출판 만화는 위에서 아래로, 왼쪽에서 오른쪽으로

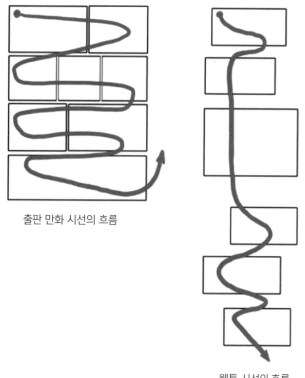

출판 만화 시선의 흐름

웹툰 시선의 흐름

시선이 움직이지만, 웹툰은 위에서 아래로만 시선이 움직인다는 것을 염두에 두고 그림 표현을 계획하며 컷 나누기를 달리해 다양한 분위기의 장면을 연출할 수 있다.

3_메시지 전달

만화·웹툰은 크게 **말 칸, 캐릭터, 배경, 효과** 등으로 구성된다.

한정된 장면 안에서 얼마나 효과적으로 메시지를 전달하느냐는 구성 요소들을 역할이나 비중에 따라 얼마나 적절히 배치하는가에 달려 있다.

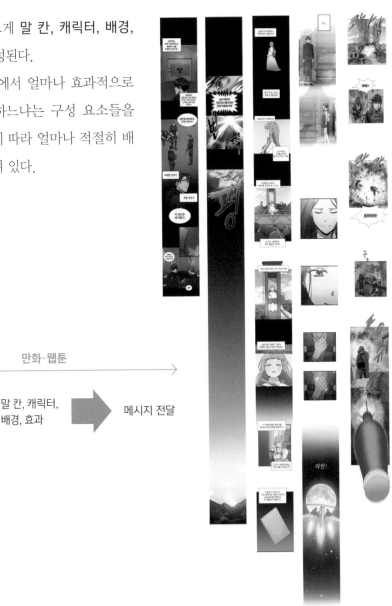

만화·웹툰

콘티 ➡ 말 칸, 캐릭터, 배경, 효과 ➡ 메시지 전달

4_칸과 칸 새의 역할

칸의 역할

컷 틀의 크기나 모양, 컷 둘레 선의 표현 방법 등의 다양한 요소를 통해 시각적 효과를 드러내는 것이 칸의 역할이다.

칸과 칸은 시간의 흐름으로 연결되면서 각 칸에는 등장인물의 생각, 개념, 행위, 위치와 장소가 담기게 된다.

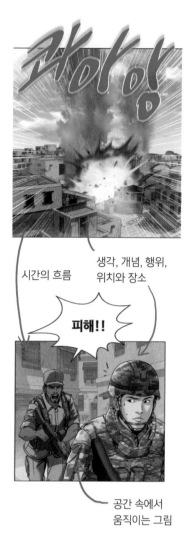

시간의 흐름

생각, 개념, 행위, 위치와 장소

공간 속에서 움직이는 그림

＋ 만화가 윌 아이스너 Will Eisner 는 "시간의 흐름을 표현하기 위해 칸을 사용하는 것처럼 생각과 개념, 행위, 그리고 위치와 장소를 담고, 공간 속에서 움직이는 일련의 그림을 칸 속에 집어넣어야 한다"고 칸과 시간의 역할에 대해 말한다.

칸 새를 통한 스크롤 시간 확보

스크롤에 의한 칸과 칸 사이의 화면이동 시간을 가지
는 웹툰의 시간 관념은 보다 명확하다.

▶ 웹툰 예시

비의 효과를 준 장면이 배경을 거쳐 칸에도 표현되고 다시 배경에
도 표현되면서 이어지는 빗줄기를 표현하고 있다.

시간과 시간 사이에도 비가 표현되어 비가 지속적으로 내리고 있
음을 알 수 있으며, 독자가 스크롤하는 동안 비의 장면이 연속되면
서 비가 내리는 시간을 확보한다.

5_컷과 트랜지션

컷

화면을 잘라내어 시간의 변화를 표현하는 컷^{Cut}은 애니메이션
에서 시간과 공간, 인물의 변화를 표현하기 위해 가장 쉽게 사
용되는 방법이다.

▶ 컷의 역할

• 시간과 공간, 인물의 변화를 표현한다.

• 작품을 읽는 독자에게 숨을 고르는 시간을 주는 연출을 만들어준다.

트랜지션

한 장면에서 다른 장면으로 바꿀 때에 사용하는 기법인 트랜지션 Transition 중 블랙아웃Blackout® 화면을 활용하여 독자에게 시간과 공간의 변화, 기다림의 효과를 부여하며 강한 임팩트를 전달한다.

▶ **블랙아웃 화면을 활용한 웹툰의 트랜지션**은 한 장면에서 다른 장면으로 바꿀 때에 사용하는 기법으로 사용되며 다음과 같은 효과와 메시지를 만들 수 있다.

- 독자에게 시간과 공간의 변화, 기다림의 효과가 생긴다.
- 강한 임팩트를 전달한다.

> • **블랙아웃** 화면 전체를 검은색으로 변하게 함

트랜지션

6_시간 개념의 도입

웹툰에서는 칸의 경계가 페이지에 구속받지 않음으로
인해 시간의 연속성을 표현한다.

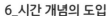

▶ **그라데이션 형태**

그라데이션 형태는 독자에게 이야기를 스며들 듯이 진입하게 만드는
공간을 말한다.

그라데이션

7_연결된 동작 연속성, 연속 동작 표현과 시간 확보

스크롤의 시간을 확보하여 실질적인 시간의 개념을 갖게 되었고, 연속적인 동작을 표현함과 동시에 동작 사이에 스크롤에 의한 시간을 확보하였다.

웹툰은 가로의 크기가 고정된 그림이 연속적으로 이어져 있다. 애니메이션과 유사하게 웹툰의 칸 개념과 스크롤 개념에 의해서 생성된 시간 개념이 칸의 경계를 사라지게 하면서 칸과 칸의 연결을 만들어 내고 있다.

연결된 동작 연속성

8_말 칸과 그림 칸, 배경 칸의 역할 분리

말 칸을 그림 칸 밖으로 끄집어내서 칸의 그림을 감상하는 데 말 칸의 방해를 받는 요소를 최소화하게 된다. 배경은 단순히 칸과 칸의 경계로서만 작용하지 않고 일정한 면적을 가진다. 텍스트로만 이어진 화면도 컷 한 개의 힘을 가지고 있으며, 스크롤 화면의 특성상 독자가 스크롤하면서 글을 읽는 시간을 통해 명확한 메시지를 전달하는 연출이 가능하다.

▶ **말 칸을 그림 칸 밖으로 위치**

칸의 그림을 감상하는 데 말 칸의 방해를 받는 요소를 최소화

▶ **텍스트로만 이어진 화면**

컷 한 개의 힘을 가지고 있으며 스크롤 화면의 특성상 독자가 스크롤하면
서 글을 읽는 시간을 통해 명확한 메시지를 전달하는 연출이 가능

9_블러 효과 컷

배경부에 블러Blur 효과 인물부와 분리된 거리감을 표현하는 데 효과적이다.

▶ **가우시안 블러**Gaussian blur **효과**

카메라의 심도 조절 효과를 주기도 한다. 그림을 재사용하
면서도 품질을 보장 받을 수 있으며 재사용에 대한 비난을
피해갈 수 있다.

▶ **모션 블러**Motion blur **효과**

액션 신에서 사용해 운동감을 줌으로써 보다 역동적인 장면
을 연출해낸다.

10_배경의 3D 요소 활용

칸의 뒷부분에 해당되는 배경은 3D 요소를 도입하여 360도로 회전할 수 있는 배경을 입힐 수 있게 되었고, 높은 품질의 다양한 컷 구도를 만들 수 있게 되었다.

▶ 높은 품질의 다양한 컷 구도

▶ 3D 요소를 도입한 360도 회전 배경

✚ 스케치업

스케치업sketchup은 트림블사의 3D 모델링 프로그램이며, 간편한 인터페이스로 쉽게 모델링할 수 있다.

스케치업(sketchup)에 로그인 후 웹으로 무료 사용이 가능하다.

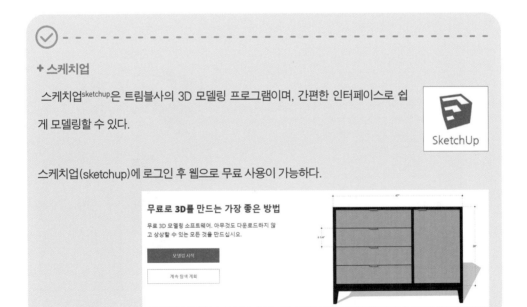

+2 매체와 독자층의 선정

스마트 기기가 도입되기 전 사람들이 많이 사용한 매체는 신문이나 책과 같은 종이 매체였다. 하지만 스마트 기기가 도입되면서부터 글자와 이미지는 멀티미디어 형태로 변화되었다. 이로 인해 독자는 자신이 보고 있는 콘텐츠에 직접 참여하는 등 인터렉티브한 환경인 디지털 매체를 적극적으로 활용할 수 있게 되었다.

디지털 매체가 스마트 환경에서 대세를 이루자 만화의 내용과 형식이 변화되어 출판사가 아닌 스크롤 환경에 맞는 웹툰 플랫폼에 웹툰 작품을 서비스하여 유료나 광고 수익을 만들어내고 있다.

1_웹툰 이용 등급 및 심의 기준

독자층을 선정할 때는 연령과 성별을 기준으로 하는데, 목표 독자를 선정할 때는 작품화하고자 하는 내용에 등장하는 주인공이나 독자층의 연령, 성별을 기준으로 한다. 웹툰은 법적으로 '언론 출판의 자유' 조항에 따라 사전 심의를 받지 않고 발행인이 자율 등급을 매기고 있다. 세부적인 연령 등급을 법규로 정하고 있지는 않고 '19세 미만 구독 불가' 작품만 '아동 · 청소년의 성보호에 관한 법률' 등을 근거로 유통을 제한하고 있다.

만화업계에서는 영화나 방송의 등급 기준을 준용하거나 관례에 따라 세부 이용 등급을 임의 지정해 표시하기도 한다. 인터넷 서점별로 분류 기준에 차이는 있으나 국내 도서를 기준으로 아동 만화는 '유아'와 '어린이'의 하위 카테고리에 있고, '만화' 카테고리에는 청소년 만화, 성인 만화, 순정 만화 등이 있다. 간행물윤리위원회, 영상물등급위원회 등의 사이트에서 연령에 따른 등급 분류 및 심의 기준을 찾아볼 필요가 있다.

· 간행물윤리위원회의 심의 및 운영 규정 https://www.kpipa.or.kr/

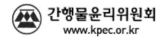

간행물윤리위원회
www.kpec.or.kr

- 방송통신심의위원회의 심의 및 운영 규정 https://www.kocsc.or.kr/

- 영상물등급위원회의 등급 분류 기준 및 심의 규정 https://www.kmrb.or.kr/

영상물등급위원회
Korea Media
Rating Board

2_독자 성향 및 매체 경향 조사

목표 독자를 선정할 때는 작품화하려는 내용과 소재, 형식을 먼저 생각해야 한다. 이는 어떤 측면에서는 경험적 견해나 직관적 판단에 따르는 경우가 많은데, 경험과 예제는 의사 결정을 할 때 시간을 단축해 준다. 하지만 자신의 경험만으로 시간과 비용이 투입되는 기획을 추진하게 되면 자칫 독자에게 외면 받는 작품이 만들어질 때도 있다. 그래서 소비자의 의견을 충분히 반영한 기획이 필요한데, 독자의 마음을 읽고 이에 대비한 기획이 성공 확률이 높다.

목표 독자의 규모와 성향을 예측하기 위해서는 인구통계학적 조사, 독자의 관심도 조사, 소비 실태 조사, 발행 현황 대비 판매 실태 조사 등을 진행해야 한다. 먼저 '비용 대비 효과'를 검토하고 추진해야 한다. 사전 기획 단계 또는 소규모 작품 기획에서는 비용이 들지 않는 선에서 신뢰할 수 있는 기관이나 언론사, 기업 등의 발표 자료를 찾고 이를 조합해서 분석하는 방법으로 진행한다.

독자의 마음을 읽는다

목표 독자의 규모와 성향 예측

비용 대비 효과 검토 및 추진

인구통계학적 조사

독자의 관심도 조사

소비 실태 조사

발행 현황 대비 판매 실태 조사

목표 독자층의 인구수나 인구통계학적 지표는 통계청에서 제공하는 '국가통계포털'에서 확인한다. 관심사와 관심도는 포털 사이트의 '검색어 순위'나 각종 통계 자료가 실린 기사 정보 등을 통해서도 확인해 볼 수 있다.

- 국가통계포털 https://kosis.kr/

- 분야별 인기 검색어 https://datalab.naver.com/

+3 웹툰의 연재 방식과 수익 구조

웹툰 플랫폼에 연재되고 있는 작품들의 장르를 살펴본 후 유료 형태로 작품을 연재하기 위해서는 시놉시스, 캐릭터 시트, 원고 3화분을 준비하여 웹툰 플랫폼에 투고해야 한다.

웹툰 플랫폼의 평가를 통해 연재가 확정되면 기본 80화에서 100화로 연재하여야 하며, 주 단위로 연재하는데 문제가 생기지 않도록 화 수를 25화에서 30화까지 비축한다.

독점 연재

하나의 플랫폼에 작품을 연재하고 프로모션을 받아 연재, 댓글 등의 피드백을 확인
하기에 용이하다.

선독점 연재

하나의 플랫폼에 작품을 연재하고, 연재 기간이 끝난 이후 일정 기간이 지나면 여러
플랫폼에 연재할 수 있으며 프로모션 등이 독점 연재보다는 어려울 수 있다.

비독점 연재

다수의 플랫폼에 작품을 연재하며 플랫폼별로 댓글 반응을 확인할 수 있으나 프로
모션 등에 적극적인 노출이 어렵다.

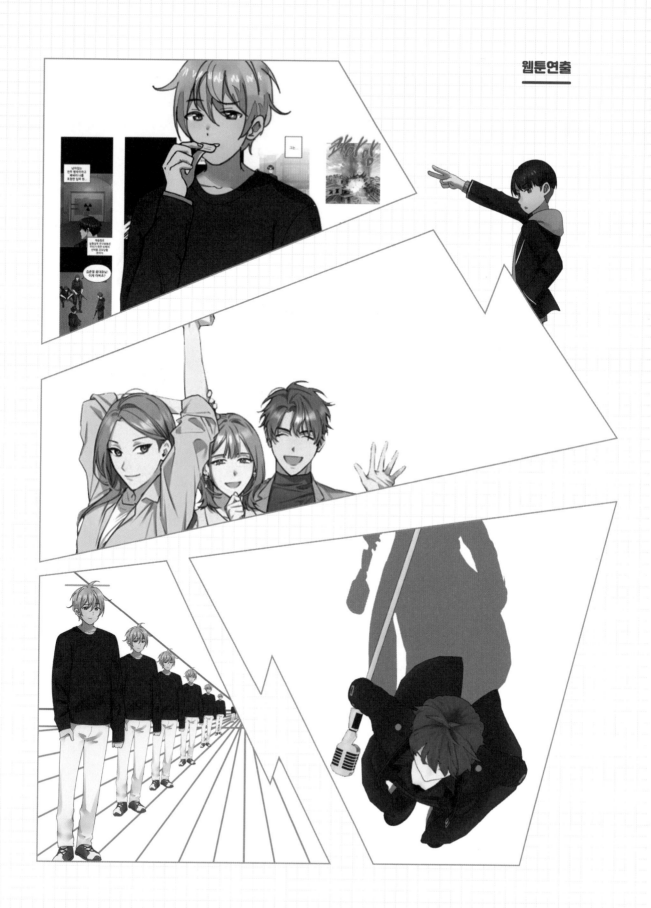

웹툰연출

II.

웹툰으로 만들어지는 스토리텔링

웹툰을 쉽게 읽고 볼 수 있으며 그림 그리기를 멈추기 어렵다면 누구나 웹툰 작가가 될 수 있다.

그러나 기존 시선을 중심으로 하는 만화 형식의 연출 기법보다는 스마트기기에 적합한 콘텐츠를

만들어야만 독자의 마음과 시선을 붙잡을 수 있다.

독자가 다음 화를 보고 싶게 하는 웹툰을 제작하기 위해서는 웹툰의 특징과 형식에 대해 새로운

시각이 필요하며, 웹툰 작가는 이를 꿰뚫어볼 수 있어야 한다.

이를 위해 웹툰 작가는 기존 만화의 형식과는 다르게 변화되고 있는 웹툰의 세로 스크롤 구성, 페

이지 단위가 아닌 컷 단위의 시선 흐름 배열, 칸과 칸 사이를 활용한 연출을 감각적으로 활용할 수

있어야 한다.

1 스토리텔링과 감정 이입

+1 웹툰의 스토리텔링

만화는 회화의 기원과 함께 탄생했고, 신문·잡지, 사진·영상 등의 분야와 함께 발전했다. 디지털 만화인 웹툰은 각종 인터넷 플랫폼 매체에서 그림과 이야기를 복합된 형식으로 구성하고 한 칸 또는 연속되는 칸에 표현하여 독자에게 전달하는 예술 형식이다.

누구나 쉽게 읽고 볼 수 있는 웹툰은 제목과 소재만으로도 독자에게 어필할 수 있어야 한다. 그리고 현재 시대의 트렌드에 부합되도록 시대적인 상황을 담아야 한다. 칸마다 상상할 수 있는 공간을 만들어 표현의 극대화를 이끌어 내는 것이 웹툰 연출의 기본이고, 웹툰 작가는 독자에게 그림의 형식을 갖춘 이야기를 전달해 감

> ✓ -
>
> **+ 스토리와 스토리텔링**
>
> 스토리Story는 시간의 순서대로 나열된 이야기를 의미하고, 스토리텔링Storytelling은 이야기를 구성해 효과적으로 주제를 전달하는 방식을 말한다.
>
> 탄생과 죽음의 이야기가 아니라 바로 주인공의 욕망에 초점을 맞추고, 주인공이 어떤 욕망을 가졌는가에 따라 이야기를 재구성하는 것이 바로 스토리텔링이다. 인류의 관심사가 특정 인물(대부분 영웅)의 일대기에서 개인의 욕망으로 옮겨왔다고 볼 수 있다. 이를 체계적으로 정리한 책으로는 아리스토텔레스가 쓴 『시학』이 있다.

정 이입을 하게 만든다.

스토리텔링은 원래 본인이 알리고자 하는 이야기를 단어, 이미지, 소리를 통해 전달하는 것을 말한다. 수집한 정보를 에피소드로 만들기 위해 스토리텔링은 플롯Plot, 캐릭터Character, 그리고 시점Time line, Time point 등을 포함한다. 그러므로 웹툰의 이야기 구성와 전개는 스토리텔링을 기반으로 해야 한다.

1_스토리텔링을 위한 아이디어 구상

스토리텔링의 구상을 위해서는 일상적인 경우에 '관심'과 '관찰'로 아이디어를 추가하고 여기에 창의적인 발상을 더해 기록을 통해 구체화한다.

따라서 좋은 아이디어 발굴을 목표로 노력하는 것이 매우 중요한 일이다. 익숙한 것을 바탕으로 아이디어를 만들면 공감을 얻어내기 좋고, 사소한 부분까지도 놓치지 않고 간단하게 메모하는 습관을 지니는 것이 좋다. 가끔 아무 생각 없이 머리를 비우고 시간을 보내는 것도 좋은 방법이기도 하다.

2_스토리텔링의 역할

스토리텔링은 단어, 이미지, 소리 등을 통해 이야기를 전달하는 장치이다.

시작 단계부터 본인의 작품을 통해 하고 싶은 말이 무엇인지 주제를 정하면 설교하는 만화가 될 수 있다. 기획하고 캐릭터를 만들고 배치하여 스토리를 80% 정도 구성한 후 주제를 정하는 것도 좋다. 주제를 쉽게 정하기 위해서는 작가가 현실에서 체험한 것을 토대로 할 수 있고, 독자도 현실감 있게 표현한 스토리에 더욱 공감할 수 있다.

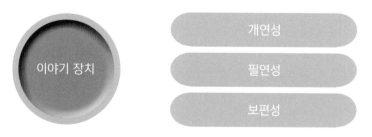

이야기 장치 / 개연성 / 필연성 / 보편성

독자에게 이야기를 효과적으로 전달하기 위해서는 개연성, 필연성, 보편성 등을 고려해야 한다.

- **개연성**: "~이 일어났을 개연성이 높다"처럼 절대적으로 확실하지는 않으나 아마 그럴 것이라고 생각되는 성질이다.
- **필연성**: "그게 왜 그랬냐면… 그래서…"와 같이 논리적 설득력을 말한다.
- **보편성**: 얼마나 많은 사람이 같은 생각을 하는가이다.

3_스토리텔링의 필요 요소

스토리에는 인물(캐릭터), 상황, 장소, 시간 등이 필요하다. 이를 기반으로 스토리텔링화한다.

인물(캐릭터)

- 캐릭터는 스토리 전체를 이끈다.
- 캐릭터의 행동으로 작품의 성격이 결정된다.
- 캐릭터 간의 갈등 구조를 만들어 이야기를 만든다.
- 주인공은 일관성을 유지한다.
- 주인공의 특징 및 버릇 등을 부여한다.

상황

화면을 끌어내는 방법으로 장면의 분위기와 시간을 표현하기 위해 인물과 장소를 활용한다.

장소

상황이 표현되는 장소, 감정을 우선시하는 장소, 정보 제공의 장소 등이 있다.

시간

상황과 감정이 표현되는 시간, 정보 제공의 시간 등이 있다.

4_ 극적 구조 구성

극적 구조Dramatic structure는 칸의 구성을 통해 사건과 갈등을 가진 인물들이 나열되고, 수많은 경우의 수 중에서 선택된 사건과 변화의 조합을 통해 의미가 만들어진다.

극적 구조의 요소

- 시대 배경은 과거, 현재, 미래로 구분할 수 있는 이야기가 벌어지는 공간이다.
- 장소는 이야기가 전개되는 물리적인 공간이며, 구체적으로 그림들이 보이는 공간이다.
- 갈등은 구조 설정에 가장 중요한 요소로, 이야기의 흐름을 이끄는 '재미'의 장치이고, 갈등에 따라 설정이 변화되는 것은 캐릭터의 성격에 많은 영향을 미친다.

5_ 모티브와 모티프, 그리고 클리셰

모티브Motive

- 회화, 조각, 문학 등에서 표현, 창작의 동기가 되는 이유를 말한다.
- 머릿속에 '꽂힌' 것, 즉 모티브라는 것은 무언가를 창작하는 시발점이다.
- 실재하는 것이든 창작물의 것이든 관계없이 기존에 있던 현상, 형상을 작가가 받아들인 후 심화, 발전시켜 새로운 것을 만들어낼 때 그 창작의 동기라고 말할 수 있다.

모티프^{Motif}

- 신화, 민담 등에서 공통되거나 반복되는 설정들을 가져올 경우를 말한다.
- 모티프가 지나치게 자주 쓰이거나 정형화된 경우 클리셰가 된다.

+ 설화

설화는 특정 문화 집단이나 민족, 각기 다른 문화권 속에서 구전되어 내려오면서 문자로 정착되고, 점차 문학적인 형태를 갖추게 되면서 설화 문학으로 다듬어졌다는 특징이 있다.

– 설화의 분류

설화는 크게 신화, 전설, 민담으로 나눌 수 있다.

- 신화: 신성성을 가지면서 신적인 존재나 태고라는 초자연적인 시간적인 배경 등을 가지고 있다.
- 전설: 비범한 인물을 주체로 하는 이야기를 중심으로 역사성을 갖고 있으며, 구체적인 증거물이 있고 어디 지역인지, 어느 시대인지가 나타난다.
- 민담: 신성성이나 역사성이 희박하고 증거물 등이 없으며 흥미 위주로 된 이야기 형태를 갖추고 있다.

클리셰^{Cliché}

클리셰는 너무 많이 쓰여서 원본 출처가 헷갈릴 정도로 상투적인 표현이 된 것을 의미한다.

원래 이 용어는 프랑스 어원으로 고정관념을 뜻하며, 인쇄 복제판, 연판^{鉛版}을 말한다.

작품에서의 클리셰는 뻔한 표현, 진부한 표현으로 쓰이는데, 똑같은 장면이나 상황을 작품들에서 보여주는 경우이다.

클리셰의 장점은 독자가 예상하고 기대하는 것을 가져다주고, 독자의 기대감을 충

족시켜 줄 수 있다는 것이다. 그러나 주인공에게 독자가 감정 이입되기가 어렵다는 단점이 있다.

▶ 작품에서의 클리셰 예시

• 주인공은 결정적 순간에 구출된다.

• 악당은 주인공을 바로 죽이지 않아 역습을 당한다.

• 주인공이 악당을 물리친 후 경찰이 구하겠다고 단체로 온다.

• 공포 영화 속 호기심 많은 사람은 먼저 죽는다.

✚ 연판鉛版

활자를 배열한 원판(原版)에 대고 지형(紙型)을 뜬 다음에 납, 주석, 알루미늄의 합금을 녹여 부어서 뜬 인쇄판, 활자 인쇄술에 있어서 많이 쓰이는 낱말을 위해 그때그때 조판하는 수고를 덜도록 별개로 조판 양식을 선정해 놓은 것을 말한다.

✚ 패러디Parady

패러디는 원작의 일부를 가져다가 풍자하거나 개그 코드로 자신의 작품에 쓰는 것을 말한다.
패러디는 원작을 알면 재미있다.

✚ 오마주Hommage

오마주는 존경, 존중을 뜻하며, 원작의 우수함을 찬양하면서 일부러 비슷한 장면을 연출하거나 암시하는 것을 말한다. 오마주는 원작을 알리고 싶어한다.

✚ 표절Plagiarize

표절은 다른 사람의 저작물의 일부 또는 전부를 몰래 따다 쓰는 행위를 말한다.
원작을 감추고 싶다는 점이 문제가 된다.

6_긴장의 축적과 해소를 위한 서사 구조

연대기적으로 이야기를 진행시켜 재미를 만들기도 하고, 숨겨진 이야기를 통해 새로운 재미를 줄 수도 있고, 드러난 이야기와 숨은 이야기의 이중적 이야기 구조로 만들 수도 있다.

장편 구조를 가진 웹툰을 창작함에 있어 사건이 시작되는 부분부터 끝나는 부분까지 시간의 순서대로 사건 전체를 모두 만들어내는 것은 쉬운 일이 아니다. 인물의 활동, 배경 등을 통한 공간과 시간 구성을 보여주는 스토리 시간과 인물들 간의 대화인 담화 시간의 차이가 나타나게 되고, 이 시간의 차이를 템포Tempo라고 한다. 템포는 연출에서 이야기의 호흡을 조절하여 독자들을 작품에 몰입시켜 재미를 만들어내는 데 필수 요소이다.

템포는 이야기의 완급을 조절하여 긴장의 축적과 해소의 효과를 극대화시켜주는데, 웹툰의 템포는 칸과 칸 새(사이)를 이용한 연출이라는 것이 만화 출판과는 다른 점이기도 하다. 칸과 칸 새를 이용한 장면 연출은 완급과 강약을 고려하여 이루어지는데, 이를 가능하게 하는 것은 칸과 칸 새가 가지는 시간성이라는 독특한 요소 때문이다.

같은 스토리 시간의 이야기라도 담화 시간을 어떻게 구성하느냐에 따라 독자가 느끼는 재미가 달라지게 된다.

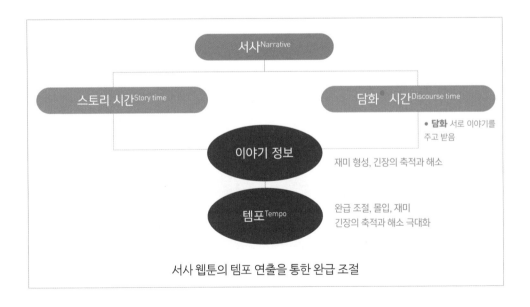

서사 웹툰의 템포 연출을 통한 완급 조절

템포를 통해 충분한 정보 제공으로 인과적 설득력이 생기고, 긴장의 축적과 해소가 반복됨.

정보량 증가 ⇒ 긴장감 축적 ⇒ 정보 잉여성 발생 ⇒ 긴장감 해소 ⇒ 긴장감 다시 축적

드러난 이야기 정보, 궁금증과 호기심 자극

정보의 잉여성 발생 복선 해소 또는 반전 재미 요소 여운/이후 이야기

숨은 이야기

긴장의 축적과 해소를 통한 재미 창출

컷 연출의 템포 조절로 빠른 템포와 느린 템포를 번갈아가며 보여주면 독자에게 긴장감을 유지시켜 주는 효과를 가져다준다.

템포 연출을 통한 완급 조절 컷의 예시

❶ 독자를 잡아끄는 시작의 빠른 템포
❷ 집중도를 높이기 위한 느린 템포
❸ 몰입을 위한 빠른 템포
❹ 대사를 통한 느린 템포
❺ 결과를 보여주는 빠른 템포
❻ 여운의 느린 템포

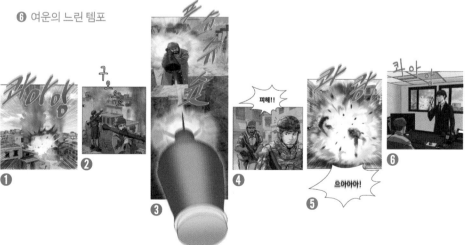

1. 독자를 잡아끄는 시작의 빠른 템포

- 시작부터 급하게 시작하는 전개로 빠른 템포이다.
- 위에서 아래로 내려다보는 하이앵글 형태의 안정감 있는 구도로
 독자들이 자연스럽게 작품에 진입할 수 있도록 한다.
- 터부 브레이크 방식: 독자를 잡아 이끄는 방식

2. 집중도를 높이기 위한 느린 템포

- 3인칭 시점으로 배경보다는 주변 캐릭터를 등장시키고 상황을
 묘사한다.
- 집중도를 서서히 상승하는 템포로 조절한다.

3. 몰입을 위한 빠른 템포

- 멀리 보기 형태의 구도라 캐릭터의 표정보다는 행동을 우선시하
 는 칸이다.
- 캐릭터의 행동을 통해 에피소드를 시작한다.
- 몰입하는 빠른 템포이다.
- 블러Blur 효과를 통해 액션감을 준다.

4. 대사를 통한 느린 템포

- 주변 캐릭터들의 상황을 보여주고, 시선을 집중할 수 있는 상황 묘사를 위한 빅 클로즈업(BCU) 구도를 만든다.
- 대사를 통해 템포를 조절하여 리듬감을 만들고 긴장감을 끌어올리며 축적한다.
- 왼쪽에서 오른쪽으로 자연스럽게 시간의 흐름을 만든다.

5. 결과를 보여주는 빠른 템포

- 블러 효과를 통해 액션감을 높이고 템포를 빠르게 전개한다.
- 에피소드의 결과를 보여주는 칸이며 긴장감을 해소한다.
- 긴박함을 증가시켜 느슨해진 이전 칸의 흐름에서 다시 속도감을 높인다.
- 효과음을 먼저 보여주고 다음 상황을 표현한 후 액션감 있는 말칸과 대사로 구성한다.

6. 여운의 느린 템포

- 칸 안에서 시간의 흐름을 통해 주인공 캐릭터를 보여주면서 다음 내용의 궁금증을 증폭한다.
- 이전 컷의 상황을 주요 컷에서 보조 컷으로 보여주며 중요도를 낮추고 시간의 흐름을 지속시킨다.
- 주인공 캐릭터가 나타나 독자에게 궁금증을 높인다.
- 에피소드를 끝내고 수평적 여운을 남긴다.

+2 웹툰에서의 감정 이입

웹툰은 칸과 칸 사이의 연출, 칸의 세로 크기 회전 방향 연출, 칸과 칸 사이의 여백에 말 칸의 배치를 통한 그림의 표현을 모두 보여 줄 수 있는 방식, 화면을 책자 형태로 넘기지 않고 위에서 아래로 보고 내리면서 보는 스크롤 연출 등 책자 형태의 출판 만화와 많은 차이점이 있다. 또한 웹툰과 출판 만화는 감정 이입 방식도 서로 다르다. 출판 만화는 시선 중심의 흐름이 이루어져 독자가 여러 컷을 보면서 감정 이입이 되지만, 웹툰은 한 컷 단위로 위에서 아래로 내려오는 형태라 시선의 흐름보다는 특정 컷에 심리 묘사를 만들어 넣어야 독자가 감정 이입이 된다.

1_감정 이입이란?

감정 이입이란 독자가 작품의 주인공에 감정을 싣는 것을 말한다. 감정 이입이 되면 독자는 마치 자신이 이야기의 주인공이라도 된 듯한 기분을 느끼면서 공감하며 동경하게 되므로 '내가 만든 이야기는 당신의 이야기'라는 느낌을 주도록 스토리텔링 한다.

독자가 감정 이입하기를 바란다면 우선 작가의 작품을 보는 독자가 어떤 사람인지를 고려한다. 독자를 감정 이입시켜주기보다는 감정 이입해주기를 바라는 것으로 독자가 감정 이입을 할 수 있도록 전략을 세운다.

일반적으로 독자의 경험은 감정 이입을 빠르게 한다. 나이가 어린 독자의 경우 경험이 적을수록 '공감'과 '동경'을 통해 콘텐츠에 몰입이 강하기 때문에 감정 이입도 빠르다. 이를 실현하려면 우선 작가의 작품이 어떤 독자층을 가졌는지 고려해야 한다.

2_시선의 흐름보다는 컷 단위의 흐름

독자는 캐릭터의 시선을 통해서 화면에서 이야기하고자 하는 흐름이나 다음 신으로 연결되는 내용을 자연스럽게 이해하게 된다. 독자는 이런 흐름에 따라 화면을 주시

하게 되고 화면의 내용을 이해하며 기억하려고 노력한다. 만화 출판에서는 인물의
시선 흐름을 중심으로 연출하지만 웹툰의 경우에는 컷 단위의 흐름이 중심이 된다.

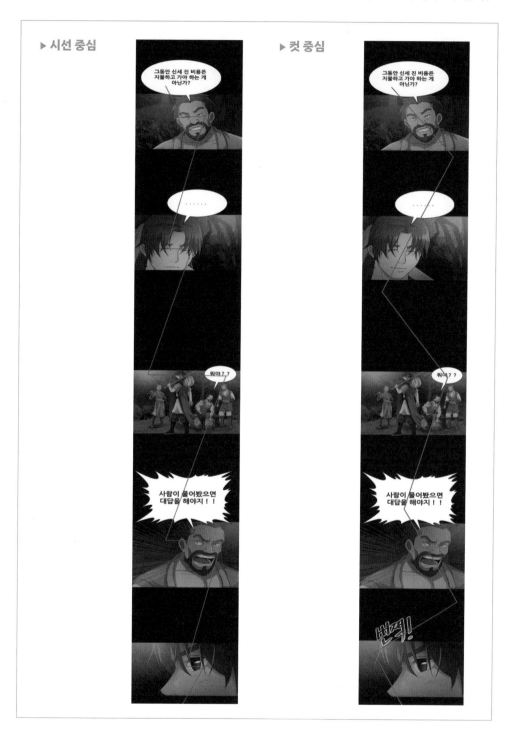

3_감정 이입의 전략

감정 이입을 유도하기 위해서는 가벼운 이야기로 시작해 서서히 독자의 마음을 열게 만드는 것이 좋다. 이야기는 중반으로 가면서 흥미로운 에피소드를 만들고 절정에서 반전을 통해 독자에게 신선함을 느끼게 해 감정 이입을 유도할 수 있다. 그만큼 이야기 중반의 흐름이 중요하며, 주인공에 대해 일반적인 정보를 익숙하게 만든 후 이를 에피소드에 자연스럽게 넣어 내면을 파고들게 해 독자들이 공감하게 만든다. 또한 아이템과 키워드를 통해 이야기의 연쇄 작용을 만들고 작가의 기호, 미의식, 세계관을 독자와 공유하여 동경하고 좋아하게 만든다.

독자의 감정 이입을 유도하는 구체적인 방법은 다음과 같다.

– 스토리 초반에는 캐릭터의 대화나 내레이션(안내)을 통해 공감대를 일으킨다.

- 세계관, 상징을 통해 캐릭터를 소개한다.
- 누구나 경험할 만한 소재로 관심을 끈다.
- 캐릭터의 독백으로 독자의 공감을 얻는다.
- 에피소드에 진입 시 가벼운 개그로 웃음을 만들어내는 장면이 있으면 독자는 마음을 연다.
- 마음 편한 공간(학교, 직장, 집 등)을 만들어 독자를 한숨 돌리게 한다.
- 암시나 복선(복선은 중반 이후 계획해도 됨)을 통해 독자에게 궁금증을 높인다.
- 주인공의 성격, 연애, 개그, 뜻밖의 모습, 좋아하는 것과 싫어하는 것 등 에피소드를 소개한다.

– 스토리 중반 이후는 캐릭터를 심화하기 위해, 에피소드를 통해 캐릭터의 행동과 대사 또는 반전을 만든다.

- 중반에 흥미로운 에피소드로 절정에서 깜짝 놀랄 반전을 준다.
- 충격적인 장면으로 독자의 흥미를 높인다.

- 복선을 통해 독자의 궁금증을 유발한다.
- 주인공 캐릭터를 위험에 빠트려 독자를 애태운다.
- 주인공의 시련과 각성(동경과 격려 등)이 있고, 여운을 보여준다.

4_감정 이입을 위한 감정선 만들기

캐릭터의 감정 흐름에 개연성이 부족하면 흥미와 재미 요소가 떨어지게 된다. 그러므로 감정의 흐름인 감정선이 끊어지지 않도록 캐릭터의 감정과 신념을 행동과 대사 등으로 독자에게 계속 보여준다.

감정의 변화가 무난하게 이루어지면 독자는 싫증을 느끼게 되기 때문에 기복이 심한 변화를 만들어야 하는 것이 관건이다.

주인공은 항상 이야기의 중심에 위치하며 독자의 눈이 된다. 주인공의 마음을 보여주기 위해 독백을 사용하여 주인공의 속마음을 털어놓게 되면 독자는 주인공과 더욱 가까워지면서 감정 이입을 하게 된다. 주인공을 중심으로 캐릭터들과 주고받는

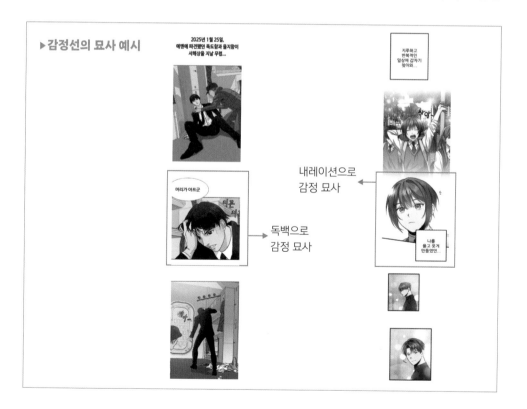

행동과 대사가 중요하다. 초기 특이한 캐릭터를 배치하여 주인공의 성격, 정보 등에 대한 에피소드를 구축하도록 한다. 이를 통해 독자가 공감대를 형성하고 무의식중에 응원하도록 주인공을 성장시켜 재미를 만들어야 한다.

감정선은 직접 경험한 것을 바탕으로 실감나게 묘사하는 것이 좋다. 또한 자연스러운 흐름으로 신중하게 묘사하는 것이 중요하다. 독백이나 내레이션으로 감정선을 묘사하면 주인공이나 중심인물이 독자와 일대일로 소통하는 형태라 독자의 감정 이입이 쉽게 이루어진다.

5_성장을 통한 감정 이입

주인공 캐릭터의 성장은 독자도 함께 성장하기 때문에 쉽게 공감할 수 있는 중요한 요소가 된다.

극적인 부분이나 개성이 강한 인물들을 다룬 작품보다는 오히려 평범한 인물들이 나오는 작품에 독자는 자신의 환경이나 상황 등과 비슷하기 때문에 쉽게 감정 이입을 할 수 있다. 결과적으로 인물에게 극적인 성장 과정이 없고 흔한 성장 과정의 이야기만 있더라도 변화의 과정으로 만든다면 독자는 쉽게 감정 이입을 하게 된다는 것이다. 이러한 것은 성장의 계기가 되는 부분을 발견하고 깨달음을 주면 된다는 것을 의미한다.

6_독자가 몰입하는 장면 묘사

독자가 몰입하도록 장면을 묘사하려면 이해하기 쉬운 그림이어야 하고, 대사가 없어도 시선의 흐름으로 칸을 구성해야 한다.

감정의 변화를 신중하게 묘사하고 클로즈업/빅 클로즈업/익스트림 클로즈업 등으로 칸을 만들면 캐릭터의 내면적 심리 묘사를 통해 독자가 자신을 주인공과 동일하게 느끼는 감정 이입을 유도할 수 있다. 이는 이야기의 긴장감을 극대화해 독자의 몰입을 유도하는 역할을 한다.

빅 클로즈업을 통한 묘사

▶ **매우 가깝게 클로즈업하는 경우**

　　캐릭터가 마음속으로 생각하는 심리 묘사를 표현할 경우 사용된다.

빅 클로즈업 ◀──

행동을 통한 움직임으로 묘사

심리 묘사를 하기 위해서는 행동을 통한 '움직임'으로 심리를 표현해야 한다. 칸으로 분절되는 것이 움직임의 변화인 동시에 감정의 변화라고 볼 수 있는데, 이 안에서는 복선을 통해 독자에게 감정을 이입시킨다. '어떤 감정'이 독자에게 반영되게 하는 것이 아니라면 '여운'의 형태로 독자의 감정에 작용하게 한다.

▶ **풀숏을 통해 감정 변화를 표현**

　　인물의 '움직임'으로 '감정의 변화'를 보여줌.

▶ 인물의 전신 컷만 나오는 경우 움직임의 특징을 알 수 있도록 묘사하며, 독자에게는 인물의 모습을 모두 파악할 수 있는 정보를 제공한다.

　　특히, 배경이 나오지 않으면서 인물을 부각시키기 때문에 풀숏에서 약간 멈추는 리듬감을 만들어 템포 조절이 된다.

강약을 통한 감정의 묘사

감정의 변화는 칸을 통해 흘러가는 시간의 변화를 '단절' 하여 강약을 주고 의미를 부여한다.

▶ 강: 인물(여주인공)의 니 숏을 보여주는 중요 컷이다.

▶ 약: 인물(여주인공)의 움직임을 보여주는 흐르는 컷 이다.

▶ 중: 독자는 인물(여주인공)이 바라보는 시점을 중심 으로 보게 된다.

 * 강 → 약 → 중 순서로 템포가 발생하고 리듬감이 생긴다.

▶ 강: 인물(여주인공)이 바라보는 시점에서 다른 인물 (남주인공)을 보여주는 중요 컷이다. (독자에게 멈춤 효과를 준다.)

▶ 약: 인서트 숏으로 에피소드의 암시를 보여준다.

이어지는 칸을 통한 묘사

좋은 장면의 인상을 주려면 다음 칸에 '마음'을 표현해 주는
'이어지는 칸'이 필요하다. '이어지는 칸' 내 그림의 생략을 통
해 독자는 '이어지는 칸'에 의해 '마음'을 이입하게 된다.

이어지는
칸

> ▶ 비가 오는 효과음인 "쏴아아아"가 컷과 컷 사이를 연결
>
> 해주고 있다.
>
> 배경 컷이 반복화면을 제시하여 독자에게 현재 상황을 더
>
> 욱 깊이 보여주는 형태가 되고, 비의 느낌과 현 상태를 통
>
> 해 스토리에 자연스럽게 감정 이입을 하게 된다.

커뮤니티 공간 활용

"다음 이야기를 보고 싶다."
주인공을 중심으로 한 여러 캐릭터가 모인 커뮤니티 공간에서
스토리를 구성하여 서로의 갈등 구조를 만들고, 독자가 감정
이입하도록 만든다.

커뮤니티 공간

> ▶ 여러 인물들이 모이는 배경 컷을 만들고 서로 이야기를
>
> 주고 받으며 독자에게 에피소드의 정보를 제공한다.
>
> 또한 갈등 관계를 만들어 긴장을 높이는 공간적 배경을 이루는
>
> 시작점이 된다.

시선이 멈추는 내면 표현

정수리와 턱을 잘라내면 눈과 입 등 표현하고자 하는 곳으로
시선이 향하게 된다.

캐릭터에 감정 이입 ◀

▶ 정수리를 잘라내어 독자가 인물의 눈으로 시선을 집중하
게 만들고 독자가 시선을 따라오게 하여 캐릭터의 내면을
보여주고 감정 이입하게 만든다.

강한 감정의 내면 표현

인물들의 표정 및 감정을 세밀하게 표현하고 인물 간의 갈등을
구체적으로 전달할 수 있다.

강한 감정의 내면 표현 ◀

▶ 얼굴 중 입을 클로즈업(CU)해서 보여줄 경우 강한 감정(주로 긴
장, 불안 등 심리 묘사)을 가지고 있다는 듯한 모습을 드러낸다.

호소력 있는 감정 표현

바스트 숏Bust Shot, BS과 미디엄 숏Medium Shot, MS을 통해 손짓으로 조금 더 호소력 있
는 감정을 표현한다.

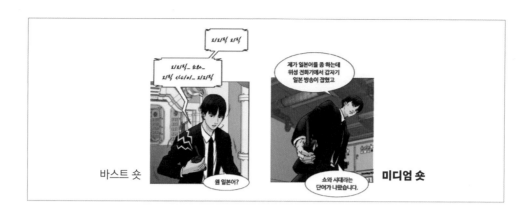

바스트 숏

미디엄 숏

+3 상징, 암시와 복선

독자가 예상할 수 없었던 전개가 펼쳐지는 경우 '개연성'이 떨어진다는 말을 들을 수 있는데 상징이나 암시, 복선을 사용할 경우 작품에서 앞으로 일어날 사건을 미리 암시하는 기법이며 독자들에게 재미 요소까지 만들어 줄 수 있다.

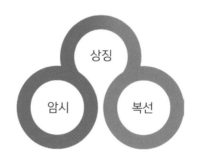

1_상징

상징Symbol은 '조립하다', '짜맞추다'의 그리스어로, 사전적 의미는 '추상적인 사물을 구체화하는 것'이다.

- 작가가 작품 속에서 독자에게 이야기나 작가의 의도를 효과적으로 전달하기 위해 창조된 주관적 상징이다.

- 상징은 장면을 전환할 때 효과적이다.
- 같은 구도와 연출을 자주 사용하면 독자들에게 식상함을 줄 수도 있으므로 주의해야 한다.

2_암시

암시는 작가의 의도나 사건의 진행을 간접적으로 나타내는 표현 방법으로, 희망적이거나 불길한 느낌만 전달하며 무심결에 말한 대사가 작품의 주제와 연결되기도 한다.

특별한 계획 없이 사용한 아이템을 절정에서 중요하게 만든다.

3_복선

복선은 앞으로 일어날 사건에 대해 미리 독자에게 넌지시 알려주는 것으로, 뒤에 일어날 사건의 원인이 되는 사건을 말한다.

복선은 암시의 일부로 필연적 인과 관계를 가져와야 하고 예상 결과가 실제로 나타나야 한다.

독자가 글을 읽으며 그 메시지를 대강 짐작할 수 있으면 암시이며, 작품을 다 보고 난 후에 그 의미를 깨닫게 되면 복선에 해당된다.

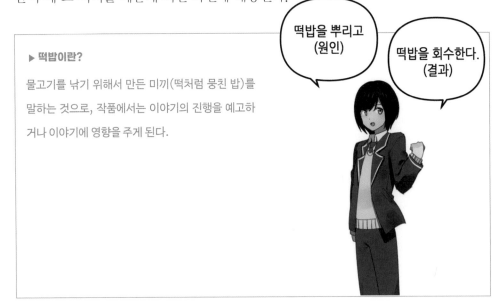

▶ **떡밥이란?**

물고기를 낚기 위해서 만든 미끼(떡처럼 뭉친 밥)를 말하는 것으로, 작품에서는 이야기의 진행을 예고하거나 이야기에 영향을 주게 된다.

떡밥을 뿌리고 (원인)

떡밥을 회수한다. (결과)

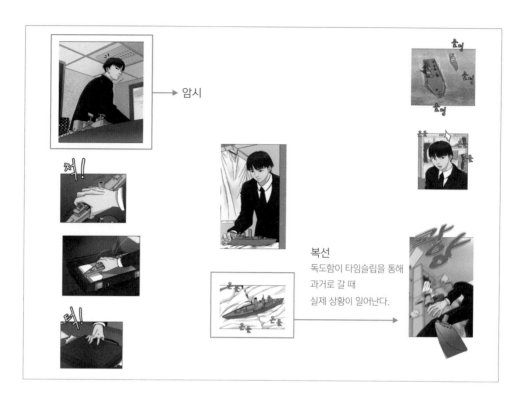

암시

복선
독도함이 타임슬립을 통해
과거로 갈 때
실제 상황이 일어난다.

추억의 연상 효과로 복선 활용

사물을 보고 누군가 떠오른다면?

그건 바로 추억의 연상 효과 때문이다. 추억의 연상 효과는 '시
스템 1의 연상 효과'라고 한다.

▶ 상단 컷의 피리와 아래 컷의 만파식적을 보여줌으로써 서로 같다는 느
 낌을 바로 느낄 수 있도록 배치하여, 보면 바로 알 수 있는 시스템 1의
 연상 효과를 일으키고 있다.

헤일로 효과 Halo effect 로 능력치 부여하기

시스템 1이 상대방으로부터 받는 인상에 무의식적으로 영향을 받아 본래는 인과관계가 없는 능력이나 점수의 평가로 바꾸어 버리는 것을 말한다.

2 등장인물 구상과 방향성

+1 인물의 구상과 관계성 설정

현대 시대에서 바라는 캐릭터는 세속적 목표를 이루는 '사이다' 캐릭터이다. 그동안 주인공 캐릭터의 경우 '무언가를 간절히 원하지만 성취하기가 아주 어려운 상황'에 처하게 되었지만 이를 극복하는 과정에서 독자들에게 감동을 주었다. 그러나 요즘 주인공 캐릭터는 능력치를 얻는 과정이 생략되고, 목표를 쉽게 이루게 하는 것이 특징이다.

1_인물 구상 방법

- 인물의 개인사, 히스토리를 일대기 형식으로 만들어 필연성을 높인다.
- 입체적인 인물을 만들 수 있는 근거가 될 수 있도록 사고방식, 말, 버릇 등 주변 사람들의 실제 성격을 가져온다.
- 20대를 중심으로 스토리를 만들 때 기성세대 등장으로 20대가 겪는 고통에 대한 보편적인 공감대를 형성할 수 있으니 등장인물을 한 세대에 치우치지 않도록 한다.
- 경쟁자 없는 인물은 만들지 않는다.
- 주인공을 완벽한 엄친아로 만들지 않는다.

- 무기력하고 나른한 모습을 반영, 청소년 독자층의 현재 실정을 반영하여 만든다.

2_인물 관계성

주인공과 감정 이입의 관계에서 주인공은 항상 스토리의 중심에 위치하여 독자의 눈이 되어 주거나 스토리를 움직이는 존재이다. 주인공이 마음의 소리로 속내를 털어놓으면 독자는 그 캐릭터에 더욱 가까워지는 기분이 들어 감정 이입을 유도한다. 독자의 눈이 되어 주고, 독자가 바라는 말과 행동을 하는 것도 주인공의 중요한 역할이다. 작품의 독자층이 어떤 사람인지를 고려한다.

캐릭터 인물 설정

- **기본형 이미지**: 기본형 전신 앞모습, 얼굴 표정은 약간 무표정, 몸의 동작은 약간 움직임이 있는 형태
- **표정 이미지**: 주인공 특징에 맞는 표정 등을 얼굴 위주로 표현(얼굴 위주는 어깨선까지 그림)
- **표현 이미지**: 주인공 행동을 보여줄 수 있는 미디엄 숏(상반신, 손짓이나 몸짓으로 표현되는 모습)

인물 관계도 설정

캐릭터의 모습과 성격을 넣어 캐릭터 간의 관계성을 좀 더 명확하게 만들어본다.
캐릭터 간의 관계성을 만들다보면 이야기 구조에서 생각하지 못했던 갈등 구조를

만드는 데 도움이 된다.

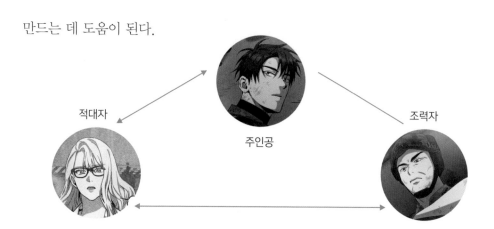

3_중심 사건 설정

이야기의 사건(에피소드)을 서사 중심으로 만드는데 전체 스토리의 핵심이 될 중심 사건을 구성하게 된다.

각각의 캐릭터에 할당된 사건의 구성이 끝나면 그 사건들과는 별개인 하나의 물리적인 공통 사건을 만든다. 물리적인 사건을 만드는 이유는 보다 넓은 범위로 사건을 확장시키기 위함이다.

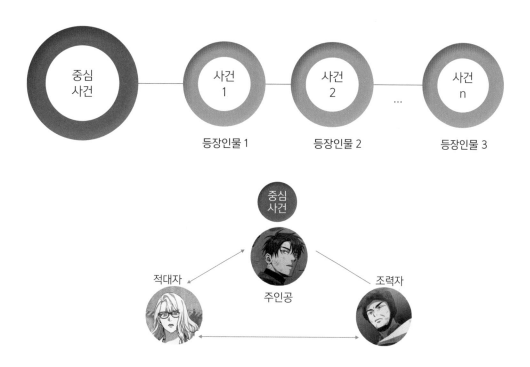

4_인물 관계도 넘버링

인물의 히스토리를 이야기에 삽입하여 사건의 원인이 될 필연성과 개연성을 높여줄 수 있다.

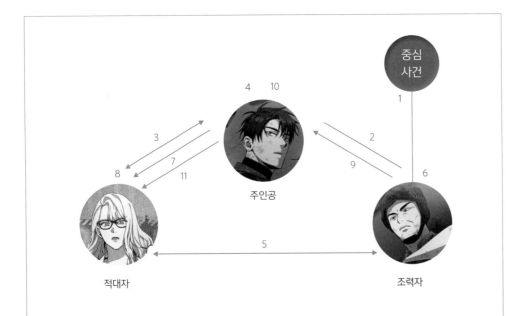

1. 조력자가 사건의 단초를 제공

2. 조력자에 의해 주인공이 사건에 참여

3. 적대자가 주인공과 대결, 주인공 패배

4. 주인공 히스토리(배경)

5. 적대자가 조력자와 대결, 조력자 패배

6. 조력자 히스토리(배경)

7. 주인공이 적대자에게 도전, 주인공 패배

8. 적대자 히스토리(배경)

9. 조력자가 주인공에게 도움, 주인공 각성 실패

10. 주인공 스스로 각성

11. 주인공이 적대자에게 도전, 주인공 승리

+2 등장인물의 방향성 설정

등장인물의 방향성은 일기장 같은 것으로 메모하며 등장인물의 일상 생활상과 주변 관계를 넓혀가도록 한다. 가정 환경, 첫사랑, 친구 등 캐릭터의 연대기를 만들어 등장인물의 과거와 미래를 만든다.

등장인물의 배경 설정을 통해 개연성이나 핍진성을 높여야 한다.

- 회상, 플래시백Flashback(과거 회상 장면 혹은 순간적인 변화를 연속으로 보여 주는 기법. 긴장의 고조, 감정의 격렬함을 나타내는 데 효과적임)을 활용한다.
- 편한 공간을 설정하여 과거를 회상하면서 이야기를 이끌어본다.
- 독백의 형태로 대사를 만들면 공감대가 형성된다.

+ 핍진성

핍진성Verisimilitude이란 용어는 라틴어 'verum(진실, truth)'과 'similis(유사한, similar)'에서 나온 말로, 작품 안에서 신뢰할 만하고 그럴듯한 개연성을 가지고 있는 이야기를 말한다.

1_주인공에 적합한 유형

시작 부분에서는 주인공을 평범한 유형으로 만들고, 그 주변의 조연들을 특별한 유형으로 만들어 둔다. 그런 다음 이야기를 전개하면서 평범한 주인공이 특별한 주인공으로 바뀌어가면서 재미와 매력을 어필하게 된다면 독자는 주인공을 무의식중에 응원하며 절정에 가서는 주인공에게 감정 이입하게 된다.
주인공 캐릭터가 평범한 인물에서 특별한 입체적 인물로 거듭난다는 것은 주인공이 성장한다는 뜻이다. 성장은 독자도 함께 성장하기 때문에 쉽게 공감할 수 있는 중요

한 요소이다.

만화는 그림과 글이 혼합되어 있는 매체이기 때문에 세계관과 작품의 기호 등에도 독자가 쉽게 적응할 수 있게 하며, 독자는 '공감'을 통해 공유하고 좋아하게 된다. 이야기의 에피소드를 입체적으로 구성하여 절정 부분의 단계에서 '동경'과 '격려'의 방향성을 제시할 수 있도록 독자가 동경하는 에피소드를 만든다. '동경'은 작품의 에피소드를 보면서 '부럽다'라는 생각이 들도록 만들어주는 것이다. '격려'는 독자가 스스로 용기를 얻기도 하고 주인공 캐릭터를 격려하면서 간접적으로 독자 스스로도 격려를 받는다.

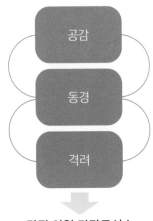

감정 이입 카타르시스

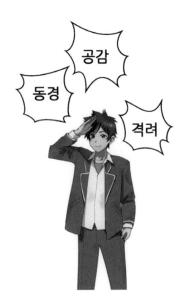

평범하지만 소통 능력이 뛰어난 캐릭터는 초능력자는 아니지만 친구가 많고 활달하며, 동물들과의 교감도 뛰어나다.

평범하지만 소통 능력이 떨어지는 캐릭터는 미숙하고 겁이 많거나 사람 사귀는 사회성이 부족하지만 노력하는 스타일이다. 주로 장편에 많이 나오는 캐릭터이다.

2_ 조력자(조연)에 적합한 유형

특이한 캐릭터

- 말과 행동이 남다른 유형
- 본인은 자신의 모습을 모르는 것으로 설정한다.

천재 캐릭터

- 한 가지 능력이 뛰어난 캐릭터(동경)
- 평범한 캐릭터와 콤비를 이룬다.
- 평범한 캐릭터의 말과 행동 지적하기 때문에 성격이 두드러진다.
- 캐릭터의 매력은 천재이지만 모순점을 부여하여 주인공 캐릭터와 상호 보완적인 형태를 만든다.

섬세한 캐릭터

- 순수하고 감수성이 풍부하며 인간적인 감정을 드러낸다.

난 천재다.
모두들 내말을
듣는 게 좋을꺼야!

천재는 천잰데
뭐 잘하는게
하나도 없네!

3_개성 있는 캐릭터

독자가 '이 캐릭터가 ~~~ 이렇게 하겠지'라고 생각할 수 있도록 하려면 캐릭터의 신념과 행동 원리가 분명해야 한다. 또한 목적과 성격이 명확한 캐릭터여야 독자가 빠르게 감정 이입될 수 있다.

> ▶ 캐릭터의 개성을 강조하는 요소
>
> • 버릇, 습관적인 행동
>
> • 콤플렉스
>
> • 교우 관계
>
> • 이상형과 연애 경험
>
> • 무용담
>
> • 흑역사
>
> • 남몰래 수집하는 물건

4_캐릭터에 증후군 부여하기

증후군Syndrome은 스스로가 만든 마음의 고통, 몇 가지 징후가 늘 함께 나타나지만 그 원인이 명확하지 않거나 단일하지 않은 병적인 증상을 말한다. 웹툰이나 콘텐츠에 사용할 만한 희귀 증후군은 다음과 같다.

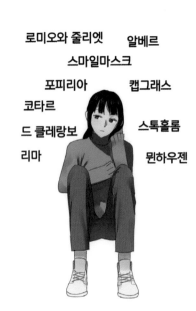

로미오와 줄리엣 알베르
스마일마스크
포피리아 캡그래스
코타르
드 클레랑보 스톡홀름
리마 뮌하우젠

• **로미오와 줄리엣**Roméo et Juliette **증후군**: 양가 부모의 반대가 심해질수록 애정이 깊어가는 현상의 증후군이다.

- **스마일마스크**Smile mask **증후군**: 얼굴은 웃고 있지만 마음은 절망감으로 우는 현상의 증후군이다.

- **포피리아**Porphyrias **증후군**: 햇빛을 보면 눈과 피부에 이상이 생기고, 날카로운 송곳니를 지니며 극심한 빈혈로 수혈이 꼭 필요한 뱀파이어 증후군이다.

- **알베르**Albers **증후군**: 자신의 신체 일부가 이미 사라졌거나 죽었다고 착각해 먹거나 마시거나 하는 기본적인 생존 활동을 포기한 채 살아가는 증후군이다.

- **코타르**Cotard's **증후군/걷는 시체**Walking Corpse **증후군**: 환자들은 자신의 존재를 부정하거나 장기부정망상, 체감 이상 등의 정신적인 증상을 보이는 증후군이다.

- **캡그래스**Capgras **증후군**: 존재를 믿지 못하는 슬픈 망상의 증후군이다. 주변의 친구, 배우, 혹은 가족들이 본인이 아니라 본인과 똑같이 생긴 사람으로 뒤바뀌어 있다고 믿게 되는데, 얼굴과 사물을 인식하는 측두엽에서 인식된 정보(방추상회, Fuslform Gyrus)가 감정적 반응을 하는 부분(해마회, Hippocampal Gyrus)에 전달되지 않고 단절되어 나타나는 증상의 증후군이다.

- **드 클레랑보**de Clérambault's **증후군**: 도끼병이라고 하며, 연애 망상, 스토킹, 경계선 성격장애라고도 하며 불안정한 대인 관계, 반복적인 자기 파괴적 행동, 극단적인 정서 변화와 충동성을 나타내는 장애의 증후군이다.

- **스톡홀름**Stockholm **증후군**: 인질이나 피해자였던 사람들이 자신의 인질범이나 가해자들에게 느껴야 될 공포, 증오의 감정이 아닌 오히려 애착이나 온정과 같은 감정들을 느끼는 증후군이다.

- **리마**Lima **증후군**: 인질범이나 가해자들이 인질이나 피해자들의 소망이나 욕구에 공감하게 되며 동정심을 느끼고 공격적인 태도가 누그러지게 되는 형태의 증후군이다.

- **뮌하우젠**Münchausen **증후군**: 실제로는 앓고 있는 병이 없는데도 아프다고 거짓말을 일삼거나 자해를 하여 타인의 관심을 끌려는 증상으로 신체 증상 장애 중 하나의 증후군이다. 소설 『말썽꾸러기 뮌하우젠 남작의 모험』에 나오는 뮌하우젠 남작을 생각해서 미국의 정신과의사인 리차드 아셔Richard Asher가 1951년 이름 붙인 것이다.

5_캐릭터에 공황장애와 트라우마 부여하기

공황장애 Panic disorder

불안 장애의 일종으로, 공황 발작을 예측할 수 없이 반복적으로 일으키는 질환이다. 뚜렷한 근거나 이유 없이 갑자기 극심한 공포와 불안을 느끼는 공황 발작이 반복되는 것으로, 심장박동을 느껴 불안해지는 증상이 나타나기도 하고 땀, 몸 떨림, 호흡 곤란, 마비, 불안 등을 동반할 수 있다.

공황장애는 한 달 이상의 행동적 특성이 나타나고, 공황 발작으로 인해 질병 공포증이 생길 수 있으며 회피적 특성, 의존적 성격, 연극적 성향과 같은 성격 변화도 일어난다.

트라우마 Trauma

'상처'라는 의미의 그리스어 '트라우마트 Traumat'에서 유래되었고, '영구적인 정신 장애를 남기는 충격'을 말하며, 과거 경험했던 위기나 공포와 비슷한 일이 발생했을 때 당시의 감정을 다시 느끼면서 심리적 불안을 겪는 증상이다.

트라우마는 선명한 시각적 이미지를 동반하는 일이 극히 많으며 이러한 이미지가 장기 기억된다는 특징이 있다. 트라우마의 예로는 사고로 인한 외상이나 정신적인 충격 때문에 사고 당시와 비슷한 상황이 되었을 때 불안해지거나 심한 감정적 동요를 겪는 것을 들 수 있다.

 ＋지그문트 프로이트Sigmund Freud

오스트리아의 정신과 의사이자 정신분석학의 창시자이다. 프로이트는 무의식과 억압의 방어 기제에 대한 이론, 그리고 환자와 정신분석자의 대화를 통하여 정신 병리를 치료하는 정신분석학적 임상 치료 방식을 창안하였다.

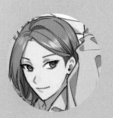

웹툰의
창·제작 프로세스

웹툰은 작가 생각대로 풀어나가는 형식으로 읽고 보게 되는 특징이 있다. 작가는 독자에게 어필할 수 있는 제목과 소재, 그리고 이야기가 현재 시대의 트렌드에 부합되도록 시대적인 상황을 고려해야 한다.

칸마다 상상할 수 있는 공간을 만들어 표현의 극대화를 이끌어내는 것이 연출의 기본이다.

1 웹툰의 창·제작 프로세스

+1 웹툰의 창·제작 프로세스란?

웹툰은 독자에게 이야기 형식의 그림을 전달해 감정 이입을 하게 되는데, 웹툰 콘텐츠를 만들기 위해서는 스토리텔링 영역과 작화 영역으로 나눌 수 있으며, 작화 영역에서는 컷의 흐름, 장면 전환, 칸의 배열, 카메라 워크, 카메라 앵글 등의 구도와 구성의 연출이 필요하다.

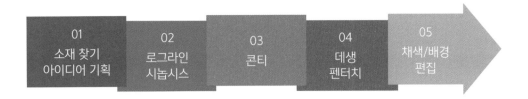

웹툰 창·제작 프로세스는 다음과 같은 순서로 진행된다.

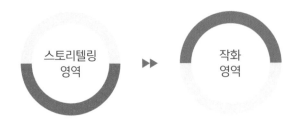

1_소재 찾기

아이디어 기획

- 첫인상이 얼마나 빨리 결정되는가?

프린스턴 대학 연구진이 2006년 발표한 논문에는 낯선 사람을 판단하는 데 걸리는 시간은 고작 0.1초라고 나와있다. 이 시험을 위해 연구진은 참여자들에게 증명사진 70장을 보여주고 호감도와 매력도를 평가하게 했다. 첫 번째 참여자 그룹에게는 0.1초, 두 번째 참여자 그룹은 0.5초, 세 번째 그룹은 1초간 사진을 볼 수 있게 했다. 결과는 첫인상의 77%가 0.1초 만에 결정됐다.

심리학에서는 초두효과Primacy effect라고 부르는데, 먼저 제시된 정보가 뒤에 알게 된 정보보다 더 강력한 영향을 미치는 현상을 말한다. 이는 첫인상이 일단 형성되면 쉽게 바뀌지 않는다는 것을 말해준다.

- 웹툰에서의 첫인상은 ① 썸네일, ② 제목, ③ 로그라인이라고 볼 수 있다.

좋은 연출의 작품을 만들기 위해서는 기존의 것을 새롭게 조합해내는 과정인 창의적인 발상이 필요하다. 많은 아이디어를 생산하고 아이디어의 부정적 측면에 대한 대안을 찾아내 기존에 있던 것과 차별화하는 과정을 거쳐야 한다.

기획을 비틀어본다
흔한 아이디어를 비틀면 재미있는 기획을 만들 수 있다.

재미있는 상황을 만든다
현실에 있을 수 없는 상상으로 키워드를 만들고 실제 상황에 이야기를 더한다.

스캠퍼^{Scamper} 기법의 활용

기존 것을 바탕으로 창의적인 발상을 떠올리는 '7가지 아이디어 발굴 키워드'를 활용하는 발상 기법이다.

브레인스토밍 기법을 창안했던 오스본^{Alex F. Osborne}은 1950년에 체크리스트^{Checklist} 기법을 제안했다. 그는 어떤 것을 다른 용도로 활용하기, 다른 것과 결합하기, 기능을 대체하기, 확대하거나 강화하기, 늘리거나 축소하기, 압축하거나 분할하기, 순서나 레이아웃 바꾸기 같은 질문이 아이디어 발상을 촉진한다고 했다. 1971년에 밥 에벌^{Bob Eberle}은 오스본의 체크리스트 기법을 보완하고 발전시켜 스캠퍼^{SCAMPER} 발상법을 제시했다. 아이디어 발상법은 진화해야 한다는 평소의 신념을 구체화한 것이다.

7가지 아이디어 발굴 키워드는 다음과 같다.

- 대체하기^{Substitute}
- 결합하기^{Combine}
- 조절하기^{Adjust}
- 변경·확대·축소하기^{Modify, Magnify, Minify}
- 용도 바꾸기^{Put to Other Uses}
- 제거하기^{Eliminate}
- 역발상·재정리하기^{Reverse, Rearrange}

브레인스토밍^{Brainstorming} 기법의 활용

여러 사람의 생각이나 의견을 종합해 아이디어를 마음대로 만들어본다.

2_제목 짓는 방법

제목을 흥미롭게 짓는 방법은 다음의 내용을 생각해서 만들어본다.

- 컨셉과 장르에 맞게 …
- 신선한 호기심을 …
- 작품을 압축해서 …
- 흥미를 유발 …
- 주 타겟층에 충실하게 …

3_컨셉 찾기

컨셉을 찾기 위해서는 다음과 같은 내용을 확인해서 찾아본다.

- 대화 속에 숨어 있는 컨셉
- 주제를 가지고 대화를 유도해본다.
- 일상생활 속 나의 일과를 되돌아본다.
- 다양한 콘텐츠를 향유한 후 후기 적어보기 – '왜'라는 질문을 몇 번씩 해본다.
- 반대 입장을 취한다면? 내가 ~ 한다면?

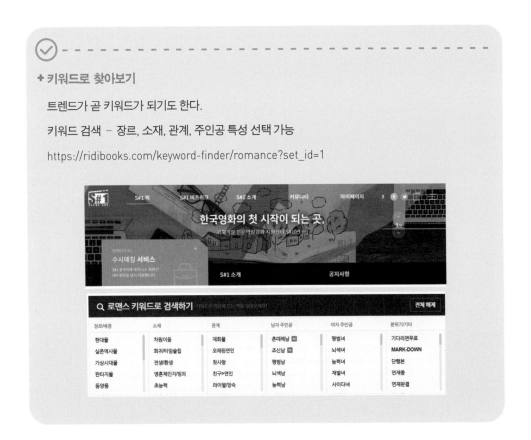

https://ridibooks.com/keyword-finder/romance?set_id=1

4_로그라인

로그라인Logline은 완결된 줄거리를 단 '한 문장'으로 표현하는 것을 말한다.

- 이야기의 주된 배경을 결정하고
- 주인공을 결정하며
- 악당 혹은 장애물을 설정한 뒤
- 이 이야기가 어디서 끝날지를 '암시'한다.

로그라인에는 아이러니(반전)가 포함된 주인공, 주요 사건, 목표가 포함되면 좋다.
로그라인은 미끼 역할을 해야 하기 때문에 앞으로 펼쳐지는 이야기에 대한 흥미를
만들어야 한다.

로그라인은 '아이러니', 로그라인의
역할은 '낚시', 로그라인은 '주제'라고
볼 수 있다.

용돈이 계속 늘어! 쾌별 / 신혜

누가 나한테 자꾸 용돈을 준다.

돈이 최고야! 늘 새로워! 짜릿해!
앞으로 내 인생 탕진잼만 누리며 살면 되는 거야?

백수 표본 김여유의 플렉스 이야기(?).
스토리, 드라마

▶ **로그라인의 예시**

<타임1937> #대체역사물
일제강점기의 조선과 중일 전쟁의 시기에 떨어진 우
리는 어떻게 조국을 되찾을까 고민했다.
방법은 하나! 전 세계를 돌아다니면서, 격동의 제2
차 대전기를 활용하는 방법 외에 없었다.

5_시놉시스

시놉시스Synopsis란 작가가 생각하는 주제를 다른 사람에게 알리기 위해 쉽고 간단하
게 정리한 것을 말한다.

시놉시스는 작가가 전달하고자 하는 작품 집필 의도가 무엇인지, 작가의 주관과 말
하고자 하는 메시지를 확실하게 이해시킬 수 있도록 명료하고 정확히 작성해야 한
다. 또한 주제, 기획 의도, 등장인물, 줄거리, 이 4가지 기본 요소를 구체적으로 포
함해야 한다.

시놉시스는 A4 용지 3~4매 정도가 적당하다.

주제

주제는 간결하고 분명하게 한 줄 정도로 요약한다. 주제에는 제목과 장르 등이 포함되어야 하고, 한 줄로 요약이 가능해야 한다.

주제 정하기: 주제를 정하려면 내가 좋아하는 것이나 잘하는 것을 찾아본다.
자료 수집(현장감 필요): 시대적인 트랜드, 대중의 관심 등을 확인한다.

- 메모하는 습관을 가진다.
- 자신 있는 부분을 먼저 선택한다.
- 자신의 특성을 고려하여 설정한다.
- 사건에 집중하여 생각한다.
- 대강의 줄거리를 만든다.
- 한 줄로 요약해보고, 제목을 만들어본다.
- 장르Genre(갈래)를 정한다.

기획 및 집필 의도

작품을 '왜 만들어야 하는 것인가?' 해당 스토리가 어떤 내용인지를 설명하며 보통은 5줄 정도로 보여준다.

집필 의도는 작가가 세상을 바라보는 시선을 보여주는 것으로, '왜 이 콘텐츠를 만드는가?', 이 콘텐츠를 통해 '무엇을 보여줄 것인가?'를 생각하며 기획 의도를 자세히 작성한다.

▶ **시놉시스 양식 작성 예시**

작품명	이블데이즈	장르	판타지, 재난, 공포
주제 및 기획의도	지구 온난화에 대한 경각심을 보여주고, 인간은 혼자서 살 수 없는 존재이며 서로 협력하고 힘을 합친다면 무엇이든 할수 있다는 것을 알 수 있다.		

로그라인	종말을 앞둔 시대에서 나타난 최상위 포식자가 된 신인류와의 피할 수 없는 신입 전투 대원들의 고군분투기		
주 타겟층	10대, 20대, 30대	**장르**	총 100화
줄거리	기후의 변화, 전쟁 등으로 포스트 아포칼립스 시대를 맞이한 인류는 지구의 축이 흔들리고, 시공간의 틈이 벌어져 다른 세계에 살고 있는 신인류인 흡혈족을 맞이하게 된다. 흡혈족은 피를 섭취하는 초상적인 존재로 '밤피르'라고 불러지게 되었다. 인간의 피는 밤피르에게는 살이 썩어가는 치명적인 병을 가져오게 하고, 흡혈족과 공조하여 세상을 살게 된다. 그러나 인간과 같이 살아가기도 하지만 인간의 피를 탐하려는 흡혈족들도 인류와 또 다른 전쟁을 하게 된다. 군인인 주인공 서강인은 다혈질적인 성격을 갖고 있으며 타협하지 않는 군인 정신으로 밤피르와의 전투에서 간간이 공을 세우지만 괴물로 변신하는 밤피르를 상대하기엔 역부족이다. 밤피르가 출몰하게 된 장소를 연구원인 이한나 박사와 알아내고, 소수의 정예 부대와 함께 타임머신 나침반을 이용하여 밤피르의 출몰 이전으로 이동한다. 온도의 상승으로 인해 해수면이 상승하는 바람에 구축함으로 이동하게 되는데, 풍랑을 맞아 좌초될 뻔한 위기도 맞았지만 간신히 밤피르가 살고 있는 공간으로 진입하게 된다. 소형 수소 폭탄을 가지고 온 서강인과 정예 부대는 밤피르와 마지막 혈전을 벌이고, 인류를 구하게 된다.		

등장인물

작품에 등장하는 모든 인물들이 나타나야 한다. 주연과 조연, 그 외 인물들의 연령, 성격, 말버릇, 과거, 신분, 지위, 인물들과의 관계를 말한다. 캐릭터를 만들 때, 환경(이름, 국적, 나이, 성별), 성격, 좋아하는 것, 싫어하는 것, 취향 등의 인물이력서를 만든다.

인물이력서를 만들기 위해서는 벤치마킹, 자료 수집 등 무브먼트를 통해 데이터를 구축해야 한다.

▶ **인물이력서 예시**

이름	서강인	성별	남자	나이	19
국적	대한민국	좋아하는 것	운동	싫어하는 것	등산
취미	영화보기	키	178	몸무게	67
체격	기본 체형	머리스타일	반곱슬머리	패션	전투복

성격	하고 싶은 것이 있다면 물불을 가리지 않는 거침없는 성격이며 타인의 시선 따위 신경쓰지 않는다. 정의로움이 강해 상사의 말을 잘 듣지 않아서 가끔 미움을 사기도 한다. 그러나 타고난 민첩함과 순발력으로 힘든 전투를 잘 이겨내고 동료들도 많이 구해냈다. 연구원인 이한나 박사팀으로 배정되어 밤피르와의 최후 전쟁을 준비한다.
배경	밤피르의 출몰로 인해 부모를 밤피르에게 잃고, 복수를 위해 군대에 입대한다. 어렸을 때부터 하라는 공부는 안 하고 놀러다니기만 한 천방지축의 어린 시절을 보냈고, 지구의 온난화로 인한 재앙이 삶에 강한 애착을 갖게 하였다.

▶ 무브먼트 예시

인물	
소품 패션 스타일	

출처: 국방신문 http://www.gukbangnews.com / 대한민국 육군 https://www.army.mil.kr

매력적인 주인공과 등장인물들의 캐릭터를 만들려면?

- 캐릭터의 특징을 보여주는 프로필은 순서가 아닌 생각나는 대로 성격, 습관, 열등감, 친구 및 주변 관계, 이상형, 연애 경험 등의 문장으로 만든다.
- 등장인물의 배경을 만들어 개연성을 높인다.

마인드맵과 에니어그램 활용하기

- ### 마인드맵Mindmap

 자신의 생각에 대한 주제를 먼저 파악해야 한다. 그 주제를 단어로 표기하고, 자신이 정한 주제에서 나뭇가지처럼 뻗어가면서 중심 주제와 관련된 생각들을 적는 주 가지Main tree를 만든다. 주 가지를 작성한 후 다시 보조 가지Sub tree를 작

 성하고 설명을 간단히 적어 소재 찾기를 완성한다.

 마인드맵은 핵심 단어를 중심으로 자신이 알고 있는 것이나 연상되는 것을 거미줄처럼 파생되는 모양으로 그려 가면서 생각을 구체화하고 색다른 아이디어를 도출해 내는 방법이다.

- 에니어그램^{Enneagram}

희랍어에서 9를 뜻하는 ennear와 점, 선, 도형을 뜻하는 grammos의 합성어로, 원래 '9개의 점이 있는 도형'이라는 의미이다. 등장인물, 즉 캐릭터의 설정을 위

해서 성격 및 행동 유형을 아홉 가지로 구분한 성격 유형 이론으로, 아홉 개의 점으로 이루어진 그림이다.

성격을 시각화한다면 차이를 분명히 알기가 쉬워지므로 성격을 쉽게 이해하기 위해 에니어그램이 자주 이용된다.

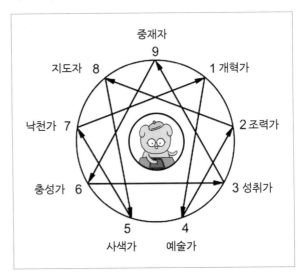

등장인물의 특성

- 표면적 특성

캐릭터의 성숙, 타락, 성공, 좌절 등 직업이 무엇이냐에 따라 성격이 더욱 부각되게 설정할 수 있다. 웹툰의 전체적인 세계관에서 등장인물들이 어떠한 일을 하고 있는지 직업관을 통해 구체적으로 구성해야 한다.

- 이면적 특성

독자는 캐릭터가 성장, 반전하는 부분에

서 감동을 받게 되기 때문에 이면적 특성을 잘 살리는 것이 성공의 비결이 되며, 캐릭터가 입체적이고 좀 더 매력적으로 보이게 된다.

입체적인 인물은 인간적으로 완성되지 않았고, 불안정하고 인간적인 뭔가가 결핍되어 있기 때문에 독자들에게 더욱 공감대와 모성애를 유발하여 매력적인 캐릭터가 된다. 입체적 인물이 이중적이라는 것은 단순히 사람을 대하는 태도나 하는 행동만 두고 하는 이야기가 아니며, 고민하고 갈등하면서 성장하게 된다.

주인공 캐릭터의 두 가지 형태

① 자신의 캐릭터

나 자신이 나를 가장 많이 알고 있기 때문에 만들기가 편리하고, 자세한 정보를 토대로 캐릭터를 구성할 수 있다. 또한 공감대를 이끌어나가는 데 최적의 이야기를 만들어낼 수 있다.

② 자신의 롤모델 캐릭터

좋아하고 존경하는 사람을 주인공으로 만들면 더욱 자세히 알고 싶기 때문에 다른 이들보다 많은 정보를 획득하는데 더 많은 노력을 하게 되며, 동경의 대상이므로 캐릭터를 더욱 치밀하고 차별화되게 만들어낼 수 있다.

줄거리

줄거리란 사건을 시간 순으로 요약하고 나열하는 것을 말한다.

줄거리는 독자들에게 작품의 독창성과 특징, 참신성을 뚜렷이 드러낼 수 있도록 간결하고 논리적으로 작성한다.

- 전체 줄거리는 기, 승, 전, 결을 포함하고 독자들에게 작품의 특징, 독창성과 참신성을 뚜렷이 드러낼 수 있도록 간결하고 논리적으로 작성하도록 한다.
- 줄거리에는 세계관 구축을 토대로 만들어야 한다. 세계관의 설정에 따라 이야

기가 펼쳐지는 환경, 시간과 공간이 설정되고, 인물들의 갈등 구조를 통해 사건을 만들게 된다.

기본적인 4단 구조: 기-승-전-결

- **기起 발단**: 원인의 시작으로 배경, 사건 등으로 원인 설명, 세계관 설정 및 주인공의 욕망 설정

 기起는 세계관(인물, 사건, 배경)을 독자에게 이해시키는 과정이기도 하지만, 가장 중요한 것은 주인공이 결핍에 의한 욕망을 가지게 된다는 것이다. 모든 이야기는 주인공이 강렬하게 무엇인가를 원하면서 시작된다.

- **승承 전개**: 그 사건을 받아들인 이야기의 발전으로 등장인물을 투입

 욕망이 생겼으니 그것을 얻기 위해 행동을 하는데, 여기서 주인공이 어떤 캐릭터인가에 따라 욕망을 이루기 위한 선택이 달라진다.

- **전承 위기**: 사건이 생각지도 못한 방향으로 뒤집혀 버리는 듯한 이야기. 욕망을 이루기 너무나도 어려움.

 욕망을 이루기가 어렵다. 여기서 나타나는 위기는 반드시 주인공이 선택한 행동이 불러오는 핵심적인 위기여야 한다. 즉, 인과 관계에 따른 '위기'가 나타난다. 인과 관계를 벗어나면 관객은 혼란스러울 뿐 아니라 이야기가 잘못되었다는 느낌을 받게 된다.

- **결結 결말**: 독자에게 감정 전달. 여운으로 마무리. 그것을 이루거나 실패함으로 인해 교훈을 얻음.

 결말은 반드시 기起에서 설정한 주인공의 '욕망'의 결과를 이야기해야 한다. 원하는 것이 이루어졌다면 그가 선택한 행동이 교훈이 될 것이고, 실패한다면 다가온 위기가 반면교사가 될 것이다. 만약 결말에서 주인공의 욕망의 결과를 다루지 않는다면 관객은 이야기가 끝나지 않는다는 느낌을 받게 되고, 이것은 영원히 끝나지 않는 이야기가 될 수 있다.

주인공 캐릭터를 중심으로 구성하는 만화의 특징적인 5단계 구성

- **기(발단)**: 원인의 시작으로 배경, 사건 등으로 원인 설명
- **승(전개)**: 그 사건을 받아들인 이야기의 발전으로 등장인물을 투입
- **승**: 세계관을 더욱 깊이 보여줌(주인공의 내면 세계)
- **전(위기)**: 사건이 생각지도 못한 방향으로 뒤집혀 버리는 듯한 이야기(주인공의 각성)
- **결(결말)**: 독자에게 감정 전달, 여운으로 마무리

기승전결의 '승'을 의미 있게 사용한다.

'승'은 독자가 주인공과 작품 세계에 감정 이입하도록 유도하는 부분으로, 캐릭터를 소개하는 에피소드, 간략한 소재, 대사 등으로 독자가 주인공에 감정 이입할 수 있는 계기를 마련한다.

작가의 취미, 기호, 미의식, 세계관 등을 독자와 공유한다.

아이템, 키워드, 대사 등을 사용해서 복선을 넣는다.

5단 구성: 발단-전개-위기-절정-결말

- **발단**: 사건의 암시
 어떠한 사태가 발생하고, 주인공은 이를 해결하기 위해 초목표를 결심한다. (첫 번째 각성)
- **전개**: 사건의 발생
 그래서 주인공은 사건을 일으켜 초목표를 달성한다. (두 번째 각성)
- **위기**: 사건의 반전
 그런데 새로운 사태가 일어나 초목표가 반전된다. (각성 실패)
- **절정**: 사건의 전환

그러나 주인공은 해결책을 발견하고 극적으로 초목표를 다시 이룬다. (스스로 세 번째 각성)

- **결말:** 사건의 결과
 모든 사태가 해결된다.

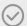

+ 초목표란?

초목표^{Super-task}란 러시아의 연출가 겸 배우인 콘스탄틴 스타니슬랍스키가 제시한 스타니슬랍스키 시스템^{Stanislavski's system}에서 시작되었으며, 극 전체를 꿰뚫는 목표를 말한다.

초목표가 있기에 주인공은 다음에 나올 단계인 전개에서 적극적으로 행동하는 것이다.

+ 헐리우드 영화 연출 3장

1장_본격적인 사건이 나타나기 전에 상황에 대한 전반적인 설정을 보여준다.

- A 스토리를 통해 등장인물, 배경(시대 및 장소), 상황 등이 나온다.
- 주제와 앞으로 일어날 중대한 사건의 시작이 되는 단서를 보여준다.
- 주인공 등 등장인물을 소개하고, 주인공이 닥쳐올 어려움에 대해 어떻게 행동하고 헤쳐나갈지를 암시한다.

2장_본격적인 상황이 전개되고 주인공은 문제를 해결하기 위해 노력한다.

- B 스토리가 펼쳐지며 주제에 대한 본격적인 상황이 전개된다.
- 전반부와 후반부를 나누는 중간 지점을 둔다.
- 주인공을 압박하는 상황이 계속 전개되고 악당이 점점 다가오면서 위험이 고조된다.
- 대부분 누군가가 죽는 절정의 순간이 있고, 희망을 잃기도 한다(영혼의 어두운 밤).
- 재미있는 장면 등을 틈틈이 보여주면서 플롯을 잠시 잊게 만들기도 한다.

3장_주인공이 위기를 극복하고 문제를 해결하며 새로운 영감을 얻거나 각성한다.

- 주인공은 문제를 해결하고 제3의 길로 나아간다.
- 변화가 일어났음을 증명하는 극적인 마지막 이미지를 보여준다.

단편 구성은 '발단 ~ 결말'의 5단 구조를 단 한 번만 사용한다. 갈등들 중에서 가장 중요한 갈등을 하나 선택하여 만든다.

'중편(장편)' 구성은 하나의 전개에서 하나의 사건으로 다양한 갈등을 풀어내는데, 갈등을 시간의 순서에 따라 배치해서 내용을 늘리는 것이다.

액자식 구성

액자식 구성은 외부 이야기를 '테두리'로서 사용하여 각각의 '단편'들을 연결하거나 그들의 '상황'을 이야기하는 이야기 기법으로 외부 이야기 안에 내부 이야기가 들어 있다.

외부 이야기는 1인칭 시점 또는 3인칭 시점으로 진행되며 내부 이야기의 신뢰도를 높여주는 역할을 한다.

내부 이야기는 전지적 작가 시점으로 진행되며 작가가 전달하고자 하는 주제나 의미를 담고 있다.

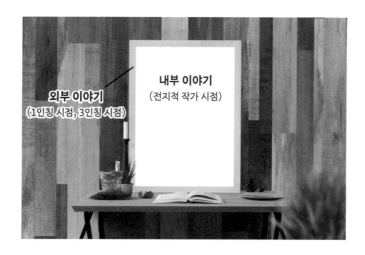

액자식 구성과 혼동하기 쉬운 기법으로는 역전적 구성과 옴니버스가 있다.

역전적 구성은 시간만 거슬러 올라가 과거 회상으로 가는 것을 말하고, 독립된 짧은 이야기 여러 편을 한 가지의 공통된 주제나 소재를 중심으로 만들어가는 이야기 형식은 옴니버스이다.

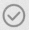

+ 피카레스크식Picaresque

피카레스크식 구성은 단순 구성이나 복합 구성처럼 통일성 있게 짜여 있는 구성이 아니라 각각의 독립된 이야기들이 연속해서 전개되는 구성으로, 악한 소설이 취하고 있는 형식이다. 주인공은 악한(악독한 짓을 하는 사람, 피카로)이고 대체로 1인칭 서술자 시점으로 주인공이 고백을 하는 형식으로, 독자와의 친밀감이 생겨 독자가 실감나게 읽을 수 있게 한다. 주인공은 이런 여행을 통해 정신적으로 성장을 하며 뉘우치게 된다.

+ 옴니버스식Omnibus

옴니버스는 '합승 마차'라는 뜻으로, 마치 합승 마차가 승객이나 이동의 목적은 달라도 크게 보면 하나의 종착역을 향해 달린다는 점에서 서로 작은 주제와 인물이 다르다고 해도 거대한 주제가 동일할 때 옴니버스식 구성이라고 한다.

평면적 구성과 입체적 구성

- **평면적 구성**

 과거 〉 현재 〉 미래의 시간 순서에 따라 이야기가 전개되며 내용 파악이 가장 쉬운 구조이지만 주요 사건이 시작되기 전까지 독자가 지루해할 수 있다.

- **입체적 구성**

 시간의 순서와 관계없이 시간이 전개되는 구성으로 과거와 현재, 미래의 다양한 시간대에 사건이 전개되기 때문에 독자에게 흥미를 유발하고 긴장감을 줄 수 있다. 그러나 전개 과정을 파악하기 힘들 수 있다.

6_콘티

콘티는 이야기의 전체적인 연출된 그림을
미리 그려놓는 것으로, 등장인물의 지정,
그림의 구도, 배경, 의성어 및 의태어와 같
은 효과음, 대사와 말 칸 등으로 구성된다.

> 칸, 여백, 등장인물, 배경,
> 효과음/말 칸/대사

7_데생과 펜 터치

데생Dessin이란 어떤 이미지를 주로 선으로 그려내는 기술, 또는 그런 작품을 말한다.
색채보다는 선으로 대상의 형태를 표현하는 데 중점을 둔다.

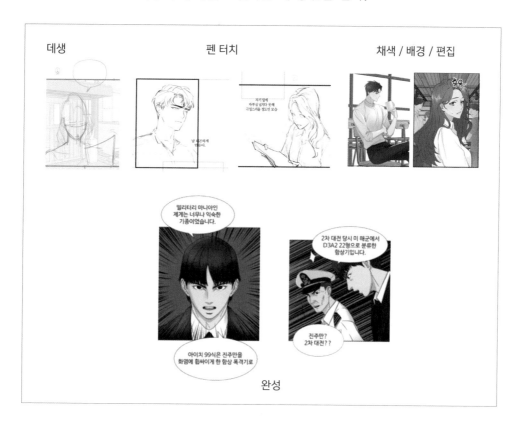

펜 터치Pen touch는 연필 등으로 스케치 된 밑그림에 펜으로 먹을 입혀 그림을 완성하는 형태를 말한다.

8_채색, 배경, 편집

채색은 크게 밑 색, 명암 채색, 효과 채색으로 나누어진다. 웹툰에서는 채색이 큰 비중을 차지하고 있으며 높은 품질 유지의 기준이 되기도 한다.

배경은 스케치업 3D 파일을 이용하여 360도 회전하며 작가가 원하는 방향으로 설정할 수 있다는 것이 큰 특징이다. 배경 파일을 콘티 단계에서 넣어 배치하면 캐릭터를 위치하는 데 자연스럽게 구성할 수 있다.

편집을 통해 사각형이나 말 칸, 대사, 효과음 등을 배치하여 원고를 완성한다.

+2 웹툰 장르별 작품의 특징과 장르물

1_장르

장르란? Genre라는 프랑스어로 유형Type을 뜻하며, 작품의 유형을 분류하는 말로 쓰인다.

웹툰을 선택하는 기준은 '장르'에 있다고 볼 수 있다. 구독자층을 본다면 20대는 하루 평균 열두 작품 정도 웹툰을 소비하고 있다.

만화나 웹툰의 장르는 에피소드, 옴니버스, 스토리라는 부분에서 일상, 개그/코믹, 판타지, 액션/무협, 드라마, 순정, 감성, 스릴러/공포, 시대극, 스포츠로 구분될 수 있는데, 이러한 장르는 영화 장르에서 파생된 결과다.

- **로맨스**: 주로 남성과 여성의 연애를 중점적으로 다룬 장르
- **판타지**: 중세나 이세계異世界를 배경으로 마법과 같은 초자연적인 현상을 주요 사건, 배경 요소로 사용하는 장르
- **로판**: 로맨스 판타지의 줄임말. 판타지 세계를 배경으로 남성과 여성의 연애가 주요 사건으로 등장하는 장르
- **현판**: 현대 판타지의 줄임말. 현대 시대를 배경으로 하는 판타지 장르
- **역사물/대체역사**: 역사적인 사건이나 인물 등을 소재로 하는 장르를 통칭
- **무협**: 내공과 무술을 사용하는 영웅의 이야기가 주를 이룸
- **판무**: 판타지 무협의 줄임말. 판타지 세계를 배경으로 내공과 무술을 사용하는 영웅의 이야기
- **미스터리**: 미지의 요소를 다루는 장르로 보통 초자연적인 이야기와 수수께끼를 푸는 이야기
- **퓨전/현대물**: 현대를 살아가는 인물이 무협지의 무공이나 판타지 소설의 마법 같은 초자연적인 힘을 얻는 것을 소재로 함. 신수의 계약자로 사는 법
- **게임**: 게임적 요소를 포함하거나 게임 세계관을 가진 장르
- **스포츠**: 축구와 야구와 같은 스포츠를 소재로 한 장르
- **패러디**: 기존 작품의 내용이나 문체를 교묘히 모방하여 과장이나 풍자로서 재창조
- **BL**: Boy's Love의 줄임말. 남성 동성애 서사를 포함하는 장르
- **GL**: Girl's Love의 줄임말. 백합이라고도 하며 여성 동성애 서사를 포함하는 장르
- **라이트노벨**: 표지 및 삽화에 애니메이션풍의 일러스트를 많이 사용하며 젊은 층을 대상으로 한 소설
- **SF**: 미래의 배경, 미래의 과학과 기술, 우주 여행, 시간 여행, 초광속 여행, 평행 우주, 외계 생명체 등을 소재로 하는 장르
- **팬픽**: 특정 작품이나 유명인의 팬이 작품의 캐릭터, 세계관, 설정 등을 재사용하여 자신이 원하는 방향으로 이야기를 이끌어 나가거나 패러디한 2차 창작물

2_장르물

장르물은 장르적 관습을 가지며 고유의 코드 및 패턴을 지닌다고 하는데, 장르적 관습은 일정 부분 대중의 흥미와 기호를 중시하는 경향을 가진다.

시대와 상황, 독자의 니즈에 따라서 얼마든지 새롭게 만들 수 있기도 하다.

특정한 장르적 속성과 핵심 서사가 그 속성에 초점이 맞춰지는 것인데, 어떤 작품이 성공할 경우 그 뒤로 비슷한 문법이나

법칙 등이 틀에 맞춰지는 작품들이 나오게 되고 마니아층을 형성하는 작품이다.

서사 구조가 명확한 장르로는 로코(로맨틱코미디), 로판(로맨스판타지), (대체)역사 등이 있으며, 추리, 호러, SF 등의 장르물도 포함된다.

3_장르물의 형식과 세분화

장르물 작품들은 현재 자신의 작품이 어떤 장르의 형태를 취하고 있는지 장르물로의 발전이 가능할 수 있는지를 확인해야 하며 장르물에서 많이 볼 수 있는 형식은 다음과 같다.

장르물의 형식

- **타임슬립**Time Slip: '미끄러지다'의 slip, 인물이 자신의 의지와 상관없이 초자연적인 힘에 의해 과거, 현재, 미래로 가는 현상
- **타임루프**Time Loop: 상황을 반복하는 loop, 반복되는 시간과 장소를 다룬다.
- **타임워프**Time Warp: '휘게 만들다'의 warp, 과거나 미래의 일이 현재와 뒤섞여 나타난다.

장르물에서 많이 나오는 용어

- **트립**: 개인이나 여러 사람, 사물 등이 과거 시점의 세계/이세계/창작물 속으로 이동한다.

 예를 들어 게임이나 소설 속에 들어간다.

 #극중극
- **이세계異世界**: 인간계人間界가 아닌 다른 세계를 말하며 헌터들이 길드를 이루어 게이트를 통해 던전에서 몬스터를 사냥하는 헌터물 등이 있다.

 #헌터물, #이세계물
- **환생**: 여러 가지 목표를 이루려고 노력하였지만 목표를 이루지도 못 해보고 다시 태어난다.
- **빙의**: 다른 누군가가 된다.
- **회귀**: 낭만적 시대로 돌아간다.
- **회빙환**: 회귀, 빙의, 환생의 앞 글자를 합친 단어이다.

로맨스판타지의 세분화

- 새로운 관습에 따라 세분화

 #영애물, #여왕물, #여제물, #악녀빙의물
- 캐릭터에 따라 세분화

 #걸크러시, #조신남

거울 속의 모습이내가 알던 나와는 달랐다.

……

분명 원래의 내 모습이 약간은남아 있었지만, 전체적으로는 아예 다른 사람이 되었다고 말할 수 있었다.

현실에 살고 있는 주인공이 갑자기 과거로 돌아가는 경우 주인공은 자의식이 살아 있고, 빙의한 인물보다 정보와 지식을 많이 습득하고 있어 더 나은 삶을 살 수 있다는 것인데, 이것은 '희망을 갖는다'라고 볼 수 있다.

차원 이동한 세계에서 인정받고, 모든 것을 새롭게 시작하고
싶지만 손에서 놓지 못하는 생존이라는 점이 결핍과 욕망을
보이기도 한다.

▶ 장르물의 예시

게이트를 통해 던전에서 몬스터를 사냥하는 헌터물이 있고, 갑자기 게이트를
통해 다른 세상으로 가는 타임슬립물이 있다.

상단 컷에 게이트와 같은 형상을 보여주고 있고, 그 형상으로 빨려들어가는
인물을 시점 숏으로 묘사하고 있다. 이에 대한 설명(내레이션)을 통해 독자
들의 이해도를 높여준다.

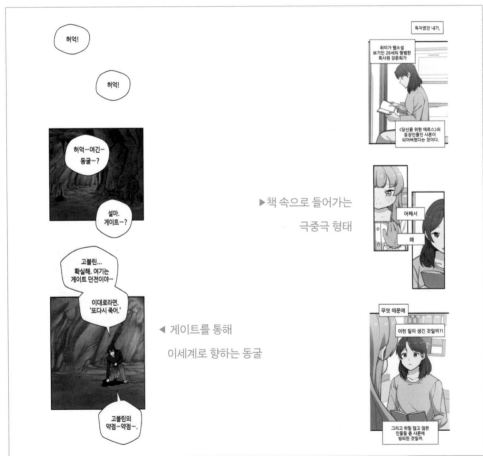

▶ 책 속으로 들어가는
극중극 형태

◀ 게이트를 통해
이세계로 향하는 동굴

4_ 아포칼립스와 포스트 아포칼립스 장르물

아포칼립스Apocalypse는 라틴어 어원으로 '덮개를 벗겨내다', '깨우쳐 알게 하다'라는 의미이며, 종교적으로는 '세상의 종말' 혹은 '세상 종말에 대한 계시나 묵시'를 의미하고 있다.

- **아포칼립스**Apocalypse: 세상 문명이 몰락하는 과정에서 인간성이 실종되는 비참한 현실을 다룬다.
- **포스트 아포칼립스**Post-apocalypse: 세상 종말 이후 생존자들이 처절하게 살아가는 생존 투쟁을 그린다.

신이나 외계의 침공, 해일이나 지진 등과 같은 자연적인 천지지변, 전쟁 또는 인위적인 재앙, 환경 파괴로 생겨난 바이러스로 인해 좀비와 같은 괴물의 등장으로 참혹한 세상을 보여주는 아포칼립스와 포스트 아포칼립스는 디스토피아 세계상을 그려낸다.

외적인 문제보다는 인간들의 치졸한 면을 보여주며, 상실된 휴머니즘과 파괴된 공동체를 어떻게 회복할 것인가를 보여주는 데 초점이 맞추어진다.

세상 멸망은 삶이 끝이 아니라 또 다른 시작이라는 신유토피아 세계관을 보여준다.

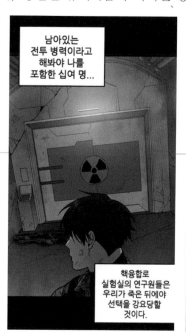

▶ 핵무기 사용으로 전 세계가 초토화된 멸망 이후를 다룬 포스트 아포칼립스 작품

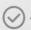

+ 유토피아Utopia

유토피아는 영국의 사상가 토머스 모어가 1516년에 만들어낸 말로, 처음에 라틴어로 쓰인 그의 저작 《유토피아》에서 유래되었다. 그리스어의 ou(없다), topos(장소)를 조합한 말로서 '어디에도 없는 장소'라는 뜻으로, 의도적으로 지명을 의미한다. 즉, 유토피아는 '현실에는 결코 존재하지 않는 이상적인 사회'를 일컫는 말이다. 이상향理想鄕이라고 부르기도 한다.

+ 디스토피아Dystopia

디스토피아Dystopia 또는 안티 유토피아Anti-utopia는 유토피아와 반대되는 공동체community 또는 사회society를 가리키는 말이다. 이 사회는 주로 전체주의적인 정부에 의해 억압받고 통제받는 모습으로 그려진다.

이 단어는 존 스튜어트 밀의 의회 연설에서 처음 쓰인 단어이다. 존 스튜어트 밀은 그의 그리스어 지식을 바탕으로 이것이 '나쁜 장소'를 가리키는 말이라고 언급했는데, 이것은 dys(나쁜)와 topos(장소)가 결합된 단어이다.

(출처 : 위키백과)

5_환상성의 장르물

이성 및 합리적 설명의 '실재 세계' 영역을 벗어나는 '초자연적인 세계'를 환상성이라고 한다.

츠베탕 토도로프Tzvetan Todorov의 저서『환상문학 입문』(1970)이 이론적 배경이다. '로맨스'는 남녀의 연애담이라는 장르의 요체와 함께 여성의 현실을 반영하고 있는 데, 남녀의 로맨틱한 연애담보다는 여성들이 사회 생활에 대한 고충과 갈등을 통해 새로운 이야기로 만들고 있다.

여성 주인공은 가부장적 구조에 순응하는 애교, 희생, 보살핌 등에 대한 여성성에서 '생존' 지향적으로 변화하고 있다. 신파성이 가미된 비극적 장르는 멜로드라마, 로맨틱 코미디는 발랄하고 코믹하게 그 과정을 그려낸다.

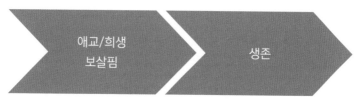

로맨스의 여성성 변화

6_장르물 노블코믹스

웹 소설 원작을 웹툰으로 재제작(크로스미디어)하는 '노블코믹스Novel Comics'는 장르물이 대부분이다. 웹 소설은 플랫폼에서 연재를 통해 대중성을 검증한 작품들이라 성공 확률이 높다.

'글'로 표현되는 웹 소설과 '만화'로 표현되는 웹툰

- 글과 그림이라는 표현 수단이 서로 다르기 때문에 독자가 받아들이는 감정도 달라질 수 있다.
- 각색을 통해 새롭게 창작되기 때문에 2차 저작물보다는 2차 창작물로 인정받고 있다.
- 영화, 드라마 등의 영상물로 만들어질 경우 웹 소설보다는 이미지 형태인 웹툰을 선호한다.

웹 소설 『용돈이 계속 늘어』의
웹툰화 노블코믹스

2 웹툰의 콘티 제작 기법

+1 연속성의 개념, 콘티

콘티Conti라는 단어는 일본에서 만들어진 재플리시(일본에서만 쓰이는 영어 표현)이며 정확한 명칭은 스토리보드이다. 1930년대 초반 월트 디즈니 스튜디오에서 최초의 스토리보드가 고안되었고, 계속적으로 연속해 있는 상태를 나타내는 것을 말한다. 웹툰의 콘티는 시놉시스를 바탕으로 컷을 구성하고 전체 연출(배경 구도, 인물, 대사 등)을 간단하게 미리 글과 그림으로 나타낸 것이다.

1_콘티 작성의 이점

콘티를 만들면 다음과 같은 이점이 있다.

- 불필요한 칸이 들어올 가능성을 줄여줄 수 있다.
- 칸의 중요도를 직관적으로 파악할 수 있다.
- 전체를 보는 데 유리하다.
- 다양한 매체 환경에 맞는 반응을 확인할 수 있다.

2_일관적인 패턴의 구성

- 말 칸은 한 칸에 3개 이하로 줄인다.
- 대사가 길 경우 말 칸을 분리하여 만든다.
- 배경보다 캐릭터가 앞으로 위치하기 때문에 배경의 요소를 캐릭터보다 먼저 구성하여 캐릭터의 포즈를 만들 때 좋은 매칭을 이룰 수 있도록 한다.

3_소리 글과 상황 표현

콘티는 소리 글과 상황 표현으로 나눌 수 있다.

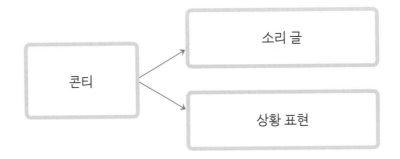

- 소리 글은 대사, 내레이션, 독백, 효과음(의성어, 의태어) 등이 있다.
- 효과음인 의성어, 의태어는 캐릭터나 요소의 감정과 움직임을 나타낸다.
- 배경과 소품은 캐릭터의 위치와 상황의 정보를 제공하며 독자의 이해를 높여준다.

4_콘티 구성 절차

1 생각나는 사건(에피소드)을 먼저 쓰고 나중에 배치하듯이, 플롯을 작성할 때는 프롤로그부터가 아니라 에필로그–클라이맥스–프롤로그–나머지 순서로 작성한다.

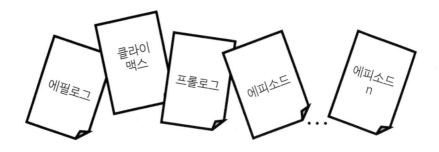

2 시간 순서에 따라 배치한다.

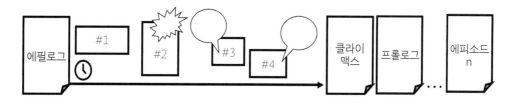

3 이미지화하여 콘티를 완성한다.

번호	컷 이야기	컷 설명	컷 대사	시간/공간
#1		연구소에 갇힌 군인들 주인공의 독백	여기는 사실 최악의 상황이다.	핵폭발 후 연구소 내부
#2		연구소에 갇힌 군인들 주인공의 독백	식량도 물도 탄약도 부족한 상태다	핵폭발 후 연구소 내부

+2 콘티 구성 요소, 여러 가지 컷

1_설정 컷

설정 컷Establishing cut은 이야기의 공간적 배경이
나 캐릭터의 위치를 알려주는 컷이다.
설정 컷이 처음이나 마지막에 위치하는 이유는
인물의 감정이 한층 올라온 상태에서 시각적으
로 긴장이 이완되기 때문이다.

이야기로
진입하는
설정 칸

> ▶ 주인공의 독백이나 내레이션을 통해 독자와 소통 구간을 만들어
> 독자에게 감정 이입하기 쉽도록 만들고, 작품의 세계관을 자연스
> 럽게 설명한다.

독백이나
내레이션을 통해
세계관 설명

2_메인 컷

메인 컷Main cut은 이야기 흐름에 중요한 칸을 말하는데 연속된 움
직임 중 중요한 '순간'을 칸 안에 넣는 경우 칸 크기는 칸의 중요
도와 시간의 길이에 따라 결정된다.

> ▶ 두 번째 컷에서 에피소드에서 과거와 미래를 연결해주는
> 무전기를 보여주어 이야기의 핵심적인 요소를 나타내고,
> 이 컷은 메인 컷이 된다.

과거와 소통하는
무전기

3_독자의 상상구간 컷

콘티를 짤 때는 앞뒤를 동시에 살핀 후 이어주어 의미를 만든다.

▶ 두 번째 컷은 배가 정박하는 모습, 그 아래 세 번째 컷은

 인물들이 만나는 컷으로 나온다.

 그 두 컷 사이에 인물이 배에서 내리는 컷이 삭제됨으로

 써 독자의 상상구간을 만들어주고 있다.

배에서 내리는 주인
공은 숨은 컷으로
독자의 상상구간 ◀————

4_부가 컷

이야기의 중요 컷을 먼저 뽑은 후 필요 시 앞뒤로 부가 컷Add cut을 만든다.

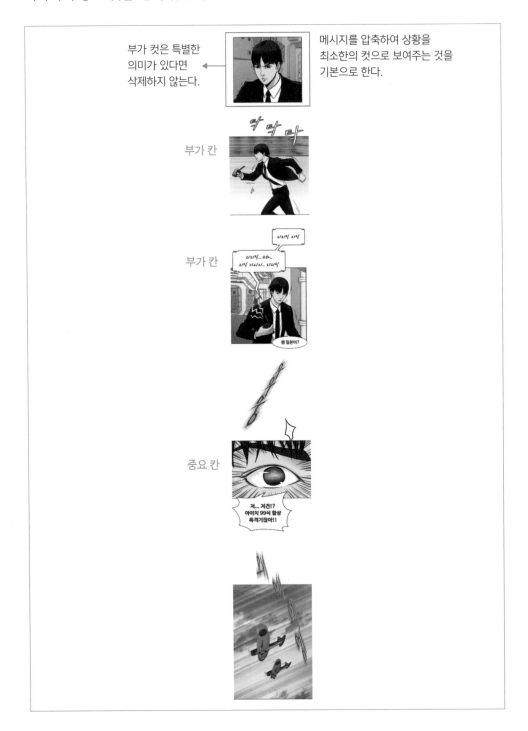

다음 화가 궁금해지는 웹툰 연출

정문 앞으로 다가오는 적을 발견한다.

총을 들어 멈추라는 신호를 한다.

'움직이지 마!'

적은 총을 내려놓고 멈춘다.

움직이지 마!

3개의 상황

상황 1: 정문 앞으로 다가오는 적을 발견한다.

상황 2: 총을 들어 멈추라는 신호를 한다.

상황 3: 적은 총을 내려놓고 멈춘다.

상황 1
정문 앞으로
다가오는 적을
발견한다.

상황 2
총을 들어 멈추라는
신호를 한다.
'움직이지 마!'

상황 3
적은 총을 내려놓고
멈춘다.

한 칸 안에서 두 개의 상황을 결합

#2 총을 들어 멈추라는 신호를 한다	이 둘은 서로 다른 시간대에 존재한다.	#3 적은 총을 내려놓고 멈춘다

시간의 흐름, 시선의 흐름, 상황 표현

시간의 흐름

상황의 표현

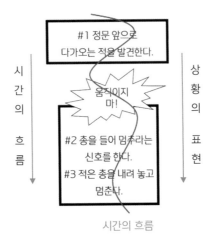

#1 정문 앞으로 다가오는 적을 발견한다.

움직이지 마!

#2 총을 들어 멈추라는 신호를 한다.
#3 적은 총을 내려 놓고 멈춘다.

시간의 흐름

상황 1
정문 앞으로
다가오는 적을
발견한다.

상황 2
총을 들어 멈추라는
신호를 한다.
'움직이지 마!'

적은 총을 내려놓고
멈춘다.

그저 평범하기만
한 동네 형인 줄
알았다.
헤임달이었다니.

나는 왜
그 책을 가지고
있던 걸까.

밀리터리 마니아인
제게는 너무나 익숙한
기종이었습니다.

아이치 99식은 진주만을
화염에 휩싸이게 한 함상 폭격기로

2차 대전 당시 미 해군에서
D3A2 22형으로 분류한
함상기입니다.

진주만??
2차 대전??

IV.

웹툰 연출 기법

만화나 웹툰의 특징은 칸으로 시작되는 연출에 있으며, 한 칸은 다음 칸을 위해 존재한다고 볼 수 있다. 보기 형태로는 두 개 이상의 칸이 연속으로 나열되어 있어 연속성을 가지면서 한 칸이 분절되는 단속성의 특징도 함께 가지고 있는 독특한 콘텐츠이기도 하다.

이러한 콘텐츠에 독자가 몰입하고 감정 이입할 수 있도록 다양한 연출 기법을 활용하여 작품의 재미를 높일 수 있다.

1 시간과 공간의 칸 연출 기법

+1 칸의 시간 컨트롤

칸과 칸이 분절되는 단속성의 특징 때문에 정보의 흐름을 컨트롤Control(제어)하게 된다.

1_칸의 형태나 크기의 변형

칸의 형태나 크기가 다양하게 변형되는 이유는 다음과 같다.

- 시간을 컨트롤하기 위해
- 카메라 워크Camera work를 통해 분위기, 감정 등을 보여주기 위해
- 칸의 중요도를 나누기 위해

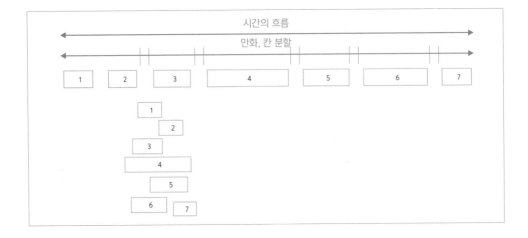

2_ 시간을 컨트롤하는 칸

칸은 만화에서 시간을 컨트롤하는 장치다.

칸의 크기나 칸에 구성되는 이미지 내용에 따라 시간의 흐름이 달라진다.

- **칸 분할**: 칸을 연속시키면 칸에서 칸으로 이동하는 속도를 가속시킨다.
- **칸 이어 붙이기**: 독자들에게 감정 이입시킨다.

칸 분할 + 칸 이어붙이기 = 시간 컨트롤

3_칸의 중요도와 시간 컨트롤

'칸 크기를 어떻게 결정할 것인가'의 문제는 칸의 중요도와 시간의 길이에 따라 결정된다.

이야기의 플롯 안에 연속된 움직임 중 중요한 '순간'을 선택하고 그 순간을 칸 안에 넣게 된다.

칸의 중요도 차원에서, 칸이 클수록 담긴 내용과 대상이 중요하고 긴 시간을 담으며 긴장감이 고조된다.

칸의 크기나 형태가 다양하게 변형되는 것은 시간의 컨트롤과 관련이 있다.

대상이 중요, 긴 시간, 긴장감 고조

시간을 통제하는 칸의 중요도에 따른 칸 크기

웹툰
세로 긴 칸 연출

웹툰은 칸이 순차적으로 배열된 매체이며 시간적인 배열을 칸 크기나 칸 사이 간격으로 조절함으로써 독자는 흐르는 시간을 사실적으로 느끼게 된다.
시간의 흐름에 따라 어떻게 칸을 보여주느냐가 가독성을 결정한다.

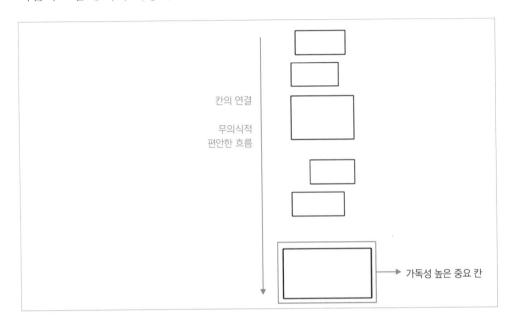

+2 칸의 리듬감과 템포

1_칸 안에서의 구도를 통한 리듬감

중앙에 있는 캐릭터나 사물은 그 중요성을 부여받으며 독자는 주인공의 모습이 계속 나오길 바란다.

중심선 위에 배치하지 않을 경우 역동적인 모습으로 표현될 수 있다.

중앙을 벗어난 구도는 궁금증, 목표, 완성 등을 만들어낸다.

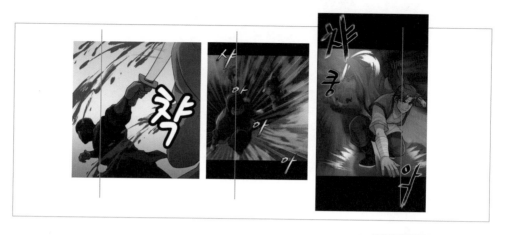

2_칸 새의 템포 연출

만화는 단속성의 특징을 가지고 있고, 단속성은 칸 새(칸 사이)의 개념이며 칸은 서로 단절되어 있다. 칸 새를 통해 마치 화면이 연결된 것처럼 보이게 하는 특성을 보여주고, 단속성이라는 특성 때문에 칸의 생략과 비약이 가능하다.

칸 새는 독자의 상상 구간을 통해 칸과 칸을 연결한다. 기본적인 칸 새는 200px이 적당하다.

칸 새 세로 200px 이상

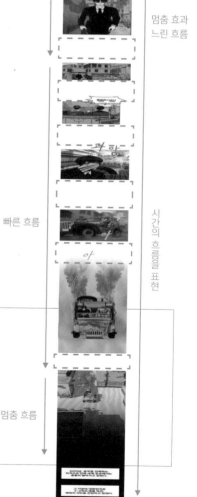

+3 첫 장면의 필수 요소

첫 장면 구성의 핵심은 이야기를 가장 재미있게 전달해야 된다는 것이며, 아래 내용
과 같이 시작 부분을 만든다.

- 흥미로운 중심사건을 출발점으로 한다. → 가장 먼저 나옴
- 시간, 장소, 인물 등을 등장시킨다.
- 이야기의 흐름에 대해 기본적인 정보를 보여준다.
- 스니크 인과 터부 브레이크를 활용한다.

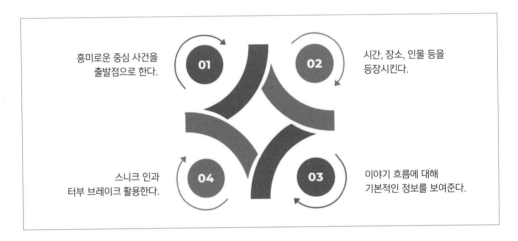

1_ 흥미로운 중심 사건을 출발점으로 함

이야기의 흐름과 강약 템포 조절에 따라 전개에 속도감을 더한다.
시간의 흐름 형태로 칸을 진행할 경우 아이템 등을 통해 암시를 할 수도 있다.

2_ 시간, 장소, 인물 등 등장

누구나 경험할 만한 소재로 관심을 끌기 위해서는 시간적, 공간적 배경으로는 마음
편한 공간(학교, 직장, 집 등)을 만들어 독자를 자연스럽게 끌어들인다.
캐릭터의 독백으로 독자의 공감을 얻는데, 독백을 통해 속마음을 보여주면 속마음

을 주인공과 독자만이 알고 있게 되어 독자는 주인공에 더욱 가까워지는 기분을 느끼며 감정 이입이 된다.

3_ 이야기 흐름에 대해 기본적인 정보 제공

현 이야기의 상황 등을 이해하기 쉽도록 내레이션 등으로 정보를 제공하고, 정보는 개연성을 바탕으로 구성한다.

하이 앵글High angle로 이야기에 진입하는 형태가 많다.

▶ 내레이션을 통해 에피소드를 설명하고 있다.
 블랙아웃된 구간을 지나 위에서 아래로 진입하는 형태의 하이앵글 구도를
 통해 이야기의 시작을 보여주고 있

4_스니크 인과 터부 브레이크 활용

스니크 인Sneak in

작품 세계에 독자를 천천히 끌어들이는 기법을 말한다.
한 컷을 여러 칸으로 천천히 보여주는 방식으로, 영화의 롱테이크 기법을 차용하여 영상처럼 느껴지게 하며 주인공 캐릭터를 먼저 확실히 보여준 뒤 느린 카메라 워크를 사용한다.

▶ 하이 앵글 구도에서 차량을 통해 이동을 보여주고 캐릭터가
 등장하는 컷의 연결성이 독자에게 이야기를 서서히 진입하여
 자연스럽게 흐름을 파악할 수 있도록 구성하고 있다.

스니크 인 ↓

터부 브레이크 Taboo break

화려한 장면으로 단숨에 독자를 잡아 붙드는 기법으로, 갑작스
러운 액션 장면, 충격적인 사건 장면 등으로 구성한다.

▶ 첫 번째 컷부터 폭탄이 터지는 모습을 보여주어 독자에게
 는 강한 임팩트를 느끼게 하고 지루함을 없애며 이야기의
 흐름에 빠르게 이입할 수 있도록 만들게 된다.

터부 브레이크 ↓

+4 독자의 눈을 사로잡는 속도감

1_ 속도감을 통한 시간의 컨트롤

시간의 흐름, 공간, 변경 등은 컷의 여백을 통해 독자들이 상상하도록 만들 수 있다. 시간이 얼마나 지속되게 보이는가는 컷의 내용에 따라 정해지고, 앞(위) 컷과 뒤(아래) 컷의 움직임이 클수록 속도감을 느끼며 움직임이 적을수록 느리게 느껴진다. 컷의 화면을 느리게 쓸 경우 모든 효과음 대사를 삭제하면 정지한 효과를 주며 시간을 컨트롤할 수 있게 된다.

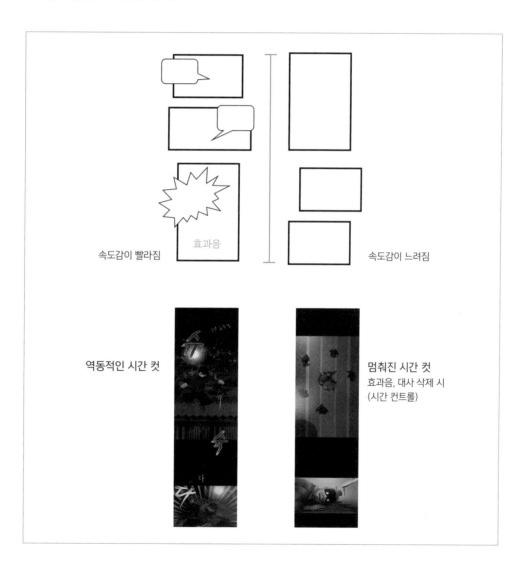

효과음

속도감이 빨라짐 속도감이 느려짐

역동적인 시간 컷

멈춰진 시간 컷
효과음, 대사 삭제 시
(시간 컨트롤)

2_ 역동적인 모습의 표현

치우친 배치 칸은 자막 컷에 집중하도록 유도하고, 주변이나 인물, 물체 등을 치우쳐 배치하면 시선 템포가 빨라지고 카메라 앵글이 빠르게 움직이는 듯한 역동적인 효과를 준다.

▶ 오른쪽 앵글로 인물을 배치하여 독자들의 시선이 빠르게 만들어주는 컷을 구성하고 있다.

+5 독자의 시선을 멈추게 하는 방법

중심선 위에 그려진 인물을 표현할 경우 시선이 멈추는 효과가 있기 때문에 주인공이나 중심인물 위주로 보여주는 것이 좋다. 그러나 이러한 표현이 연속될 경우 컷에서 컷으로 매끄럽게 흘러가지는 못하는 연출이 될 수 있다.

- 컷의 중앙에 인물이나 혹은 사물을 그려 정지된 듯한 느낌 표현
- 대중에게 핵심 포인트의 중요성을 알리려는 의도
- 시간적인 멈춤의 상태를 의도해 리듬을 만들 때
- 독자의 인상에 남기고 싶은 중요한 '결정' 컷에 사용
- 시선을 더 길게 머무르게 하기 위한 멈춤 효과

+6 다음 화를 보게 하는 방법

각 화수의 마지막 컷에 너무 놀랄 만한 내용을 예고하는 컷을 넣어주면 독자의 기대치는 커지지만 다음 화에서 기대한 만큼의 효과가 나오지 않을 경우 독자들은 실망하게 된다.

이때, 기대치를 올려놓은 중요한 대목에서 다음 장면을 전환하여 다른 방향으로 이야기를 잠시 돌린 후 기대치가 있던 다음 화를 보여준다.

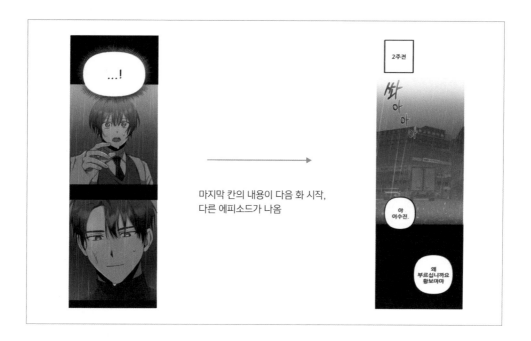

마지막 칸의 내용이 다음 화 시작,
다른 에피소드가 나옴

+7 같은 앵글의 연속된 칸 사용

웹툰은 애니메이션과 유사한 효과를 거두기도 한다.

눈높이가 일정하고 앵글이 단순화된 칸을 활용하여 스토리 전개를 효과적으로 보여줄 수 있는 단순한 연출 구성을 할 수 있다. 또한 스마트폰에서 스크롤을 아래에서 위로 하는 특징이 있기 때문에 이어지는 칸의 흐름이 마치 애니메이션을 보는 것과

같은 착각을 일으킨다.

▶ 인물이 독자에게 가깝게 다가오면서 움직임의 느낌을 전달하기도 하고
반복화면과 같이 인물이 걸어오면서 다짐하고 있다는 느낌의 표정을 클
로즈업함으로써 동시에 심리 묘사를 제공해주고 있다.

+8 회전 방향 연출

웹툰은 가로 지면의 제한으로 인해 넓은 화면의 연출이 어렵
지만, 방향을 90도 바꾸면 넓은 화면의 연출이 가능하다.
그림 방향은 회전하지만 대사나 효과음은 가로 기준으로 만
드는 것이 특징이다.

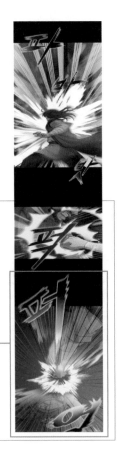

▶ 90도로 방향을 바꾸면서 와이드한 컷을 제공해주며 타격감을 크게 주는
형태로 독자에게는 강한 임팩트를 만들어준다.
대사나 효과음은 90도로 방향을 바꾸지 않아 독자에게는 편안하게 읽을
수 있도록 한다.

90도 방향을 바꾼 칸 ◀

2 감정의 전달과 시간 표현

등장인물의 감정 전달은 복사를 활용하여 빅 클로즈업 숏에서 익스트림 클로즈업 숏으로 반복 연출을 통해 등장인물의 감정 전달과 시선 집중을 동시에 이룰 수 있다. 시간의 흐름에 따라 공간은 여유, 시간은 공간을 파고드는 흐름이 되므로 시간은 공간의 범위이고 칸 자체보다 칸 안의 내용에 따라 시간이 결정된다.

+1 감정의 전달과 시선의 집중

- 인물들 간 대화 장면이나 갈등의 양상을 표현하기 위해서는 미디엄 클로즈업 숏MCU과 클로즈업 숏CU을 주로 사용한다.
- 인물의 내적 갈등을 세밀하게 표현하기 위해서는 빅 클로즈업 숏 BCU과 익스트림 클로즈업 숏ECU 을 사용한다.

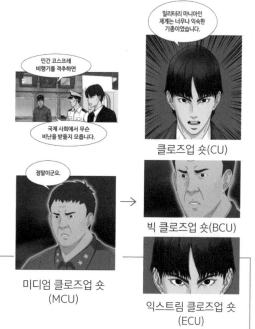

+2 좌우 및 상하 포지션이 주는 감정 표현

1_ 좌우 포지션이 주는 감정 표현

왼쪽에서 오른쪽의 포지션이 주는 감정 표현

시각적인 이동 방향이 왼쪽에서 오른쪽으로 흐르고, 시각적인 방향에 맞게 이미지 연출을 해야 한다.

- 좌측에서 우측으로 이야기의 자연스러운 흐름을 만들어내는 것이 중요하다.
- 말 칸의 위치도 대사의 선후를 잘 파악한 후에 그려넣어야 한다.

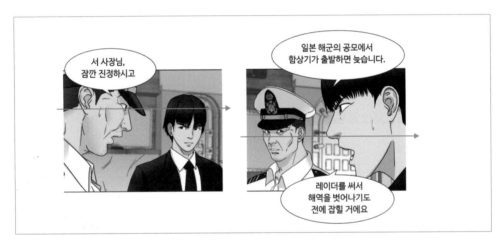

- 이야기 진행 방향인 왼쪽에서 오른쪽으로의 공간은 미래를 의미하게 된다. 캐릭터의 감정이 적극적이고 진취적으로 느껴진다.

오른쪽에서 왼쪽의 포지션이 주는 감정 표현

인물을 중심으로 어느 쪽에 여백을 두고 장면을 구성했는지에 따라 독자가 느끼는 장면의 감정은 다르다.

- 이야기 진행 방향인 오른쪽에서 왼쪽으로의 공간은 과거를 인지하도록 하는 뇌의 작용 때문이다.
 미련과 여운, 그리고 후회의 감정으로 느껴진다.

2_상하 포지션이 주는 감정 표현

캐릭터 포지션을 중심으로 만들어진 공간적 의미 해석을 통해 감정을 표현한다.

위에서 아래의 포지션이 주는 감정 표현

- 캐릭터나 사물이 위쪽을 향하는 칸의 경우 스크롤은 아래에서 위로 올라가기 때문에 앞으로 이동하는 느낌을 나타낸다.

아래에서 위의 포지션이 주는 감정 표현

- 캐릭터나 사물이 아래쪽을 향하는 칸의 경우 스크롤은 실제 손가락으로는 아래에서 위로 올리지만 컷은 위에서 아래로 내려오기 때문에 어딘가로 진입하는 느낌을 받는다.

+3 이미지가 주는 시간의 표현

칸 안에 주어진 공간을 활용해서 이미지를 구성하는
데, 한순간을 포착한 듯 멈춰 버린 시간으로 인식된
다거나 진행형의 순간으로 인식될 수 있다.

진행 시간

▶ 상단 컷은 진행 시간이라는 움직임을 표현하기 위해
 "슈 슈 슈"라는 효과음을 사용하고 있다.
 하단 컷은 멈춘 시간이라는 느낌을 독자에게 제공하고
 있다.

멈춘 시간

V.

심리 묘사와 장면 연출

웹툰에서는 인물과 독자 간의 '거리'를 통해 다양한 이야기를 구성할 수 있는데, 이는 심리 묘사와 장면 연출을 통해 만들어진다.

가로의 크기가 고정된 그림이 연속적으로 이어져 있는 웹툰은 드라마, 영화, 애니메이션과 유사하게 인물들 간의 대화 및 갈등 장면에서 인물들의 표정 및 감정을 세밀하게 표현하기 위해 클로즈업을 사용하며 인물 간의 갈등을 구체적으로 전달할 수 있다. 또한 갈등과 긴장감의 전달을 위해 순간을 짧게 끊고 미묘한 칸의 변화를 활용할 수 있다.

1 인물과 컷의 심리 묘사

+1 인물과 컷의 구도

1_인물 구도 연출

인물 구도 연출은 하나의 '컷(숏)'에 인물을 어떤 식으로 담을 것인가에 관한 것을 말하며,

블로킹 사이즈Blocking size라고도 하며 화면 속에 배치된 인물의 크기에 따라 9개의 단순한 숏Simple shot으로 분류한다.

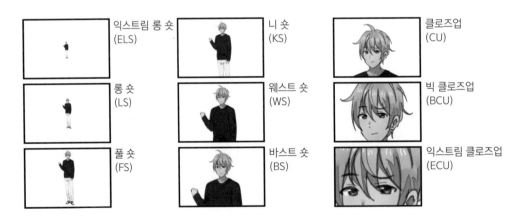


익스트림 롱 숏 (ELS) / 니 숏 (KS) / 클로즈업 (CU)
롱 숏 (LS) / 웨스트 숏 (WS) / 빅 클로즈업 (BCU)
풀 숏 (FS) / 바스트 숏 (BS) / 익스트림 클로즈업 (ECU)


클로즈업, 빅 클로즈업, 익스트림 클로즈업

- 클로즈업CU, Close up

 얼굴 전체(어깨선까지)를 보여주며 인물의 감정을 표정으로 보여준다.

- 빅 클로즈업BCU, Big close up

 정수리를 잘라 독자의 시선을 집중하도록 하며 인물의 감정을 보여준다.

- 익스트림 클로즈업ECU, Extreme close up

 등장인물들의 내면 심리 상태를 극단적으로 보여주기 위해 표정과 대사에 집중할 경우에 많이 사용한다.

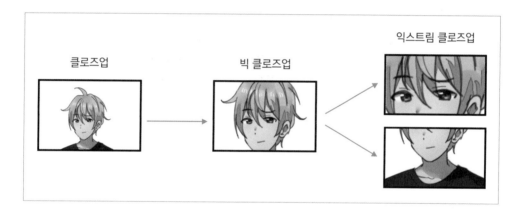

바스트 숏, 웨스트 숏, 니 숏

- 바스트 숏BS, Bust shot

 얼굴과 가슴까지 보여주며 인물 표정, 행동, 위치 배경 등을 보여준다.

- 웨스트 숏WS, Waist shot

 투 숏, 쓰리 숏, 그룹 숏 등 여러 명이 나오는 식사나 회의 등의 모습을 보여줄

때 많이 사용된다.

- 니 숏KS, Knee shot

인물의 얼굴에서 무릎까지 상반신을 보여주며 상반신의 움직임을 통해 움직임의 특징을 나타낸다

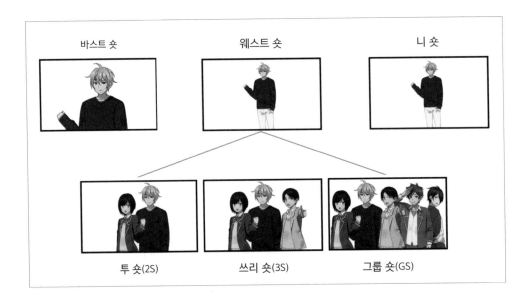

풀 숏, 롱 숏, 익스트림 롱 숏

- 풀 숏FS, Full shot

인물의 전체 모습을 보여주어 인물의 표정은 보이지 않고, 인물의 행동과 위치를 알 수 있도록 정보를 제공한다.

인물을 독자에게 좀 더 각인시키기 위해 중앙 정렬로 구성한다.

- 롱 숏LS, Long shot

인물과 배경을 함께 보여주며, 인물과 주변 상황을 알려준다.

- 익스트림 롱 숏ELS, Extreme long shot

전체 상황을 보여 주며 이야기가 전개되는 설정 숏에 해당된다.

기타: 앤트 롱 숏, 시점 숏, 인서트 숏, 컷어웨이 숏. 리액션 숏

- 앤트 롱 숏Ant's long shot

군중들이 나오는 전체 상황을 보여준다.

- 시점 숏Ant's long shot

인물의 시점에서 세계를 보여준다. 독자는 인물이 보는 모든 것을 느끼고 볼 수 있어 주인공에게 공감할 수 있게 된다.

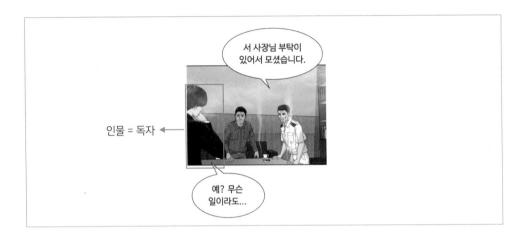

- 인서트 숏Inserts shot

인서트 숏Inserts shot 또는 컷인 숏Cut-in shot은 칸의 특정 동작이나 상황을 강조하기 위해 삽입한 칸으로, 상황이 명확해지는 특징이 있다.

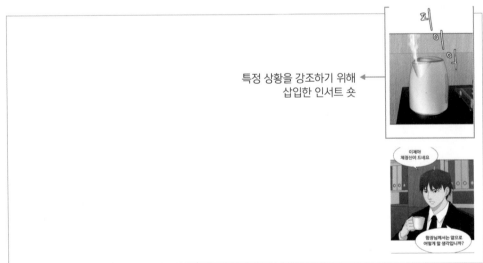

- 컷어웨이 숏Cutaway shot

이야기와 관련 없는 사물, 상황으로 연결하는 방식을 컷어웨이 숏Cutaway shot이라고 하고, 다시 원래 장면으로 돌아오는 것을 컷백 숏Cutback shot이라고 한다.

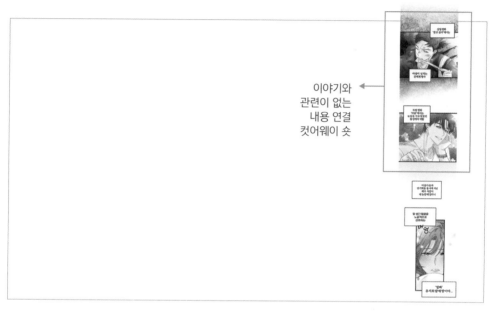

이야기와
관련이 없는
내용 연결
컷어웨이 숏

- 리액션 숏Reaction shot

긴장을 고조시키거나 상대방의 반응을 보여주기 위해서 사용한다. 주요 칸의 흐름과는 직접적인 관련이 없지만, 두 칸 사이에 위치하고 의미 있는 사물이나 상황을 보여주며 연결고리 역할을 강조하기도 한다.

상대방의 반응을 보여줌

2_컷 구도 연출

컷 구도의 연출은 안정적인 삼각구도, 여운의 수평구도, 단호함과 엄숙함의 수직선 구도, 역동적인 대각선 구도, 전체 상황 표현, 원형 구도, 불안정성의 사선 구도 등으로 표현할 수 있다.

안정적인 삼각 구도

삼각구도 구역이 그림이 들어가기 좋은 자리가 되며 말 칸을 넣어도 그림에는 방해되지 않는다.

다양한 칸 배열에 있어서 칸과 칸의 자연스러운 연결에 안정감을 준다.
인물과 인물 사이의 거리감을 분명하게 표현한다.

여운의 수평선 구도

수평선 구도는 수동적이고 안정감을 주는 구도로 먼 거리의 인물이나 사물을 묘사할 때 많이 쓰는 구도이다. 구도가 주는 느낌을 살려 독자에게 여운을 남긴다.

단호함과 엄숙함의 수직선 구도

자신감, 힘, 그리고 권력을 상징하고, 단호함과 엄숙함의 분위기를 표현하는데 적절한 구도의 유형이다.

역동적인 대각선 구도

1점 투시로 삼각 구도와 비슷한 느낌으로 다이내믹한 연출과 효과, 리듬의 강약, 명암의 대비적 효과 등이 결합해서 극적이고 능동적이며, 역동적인 표현을 할 때 많이 사용하는 구도다.

전체 상황 표현, 원형 구도

위에서 아래를 내려다보는 구도로, 대중들은 원만함, 통일감, 안정감, 그리고 편안함을 느끼는 구도다.
서정적인 표현과 전체 상황 표현, 그리고 편안하고 안락한 연출의 칸 표현에 효과적인 구도다.

불안정성의 사선 구도

액션이 강한 웹툰이라면 사선 구도를 연출이 많이 활용
한다. 속도감과 역동성, 강력한 원근과 확대 등 표현을
왜곡할 때 적절하다. 사선의 불안정성을 다채롭게 이용
할 수 있다는 장점이 있다.

+2 카메라 워크

카메라는 한 장소에만 고정되는 것이 아니고, 일정한 속도로 카메라 자체가 움직이
면서 대상을 쫓는다. 웹툰이나 만화에서는 이러한 카메라 워크Camera work 중 좌우로
움직이는 '패닝Panning', 상하로 움직이는 '틸팅Tilting' 등을 활용할 수 있다.

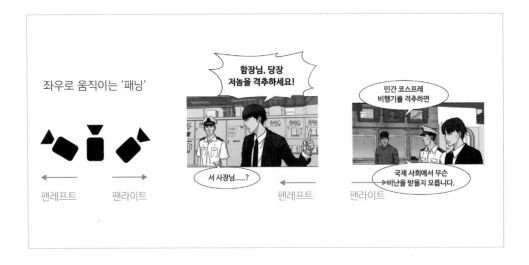

블랙 아웃된 화면을 지나고 임팩트 있는 칸이 나올 경우 틸트다운되는 현상을 느낄
수 있다.

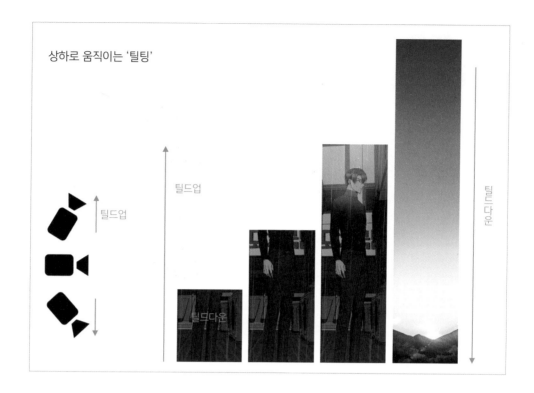

피사체를 끌어당기는 카메라워킹에는 가까이 끌어당기는 '줌인Zoom in'과 멀어지는 '줌아웃Zoom out'이 있다.

- 피사체를 끌어당기는 '줌인Zoom in'

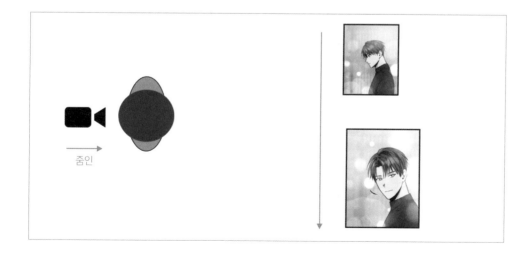

• 피사체가 멀어지는 '줌아웃Zoom out'

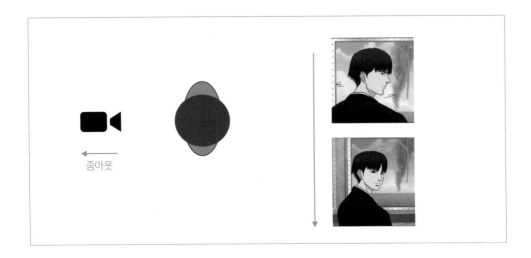

+3 인물의 감정 묘사, 앵글

앵글Angle은 '어떤 각도로 인물을 넣느냐'를 정하는 것이며, 앵글에 따라 독자들에게 다양한 감정을 전달할 수 있다.

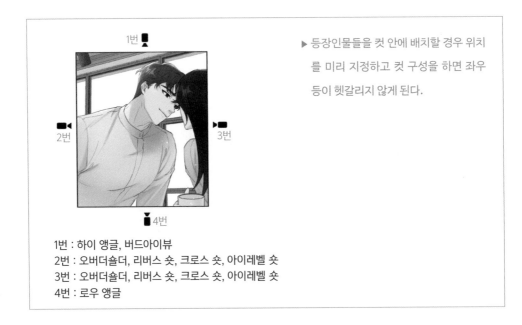

▶ 등장인물들을 컷 안에 배치할 경우 위치를 미리 지정하고 컷 구성을 하면 좌우 등이 헷갈리지 않게 된다.

1번 : 하이 앵글, 버드아이뷰
2번 : 오버더숄더, 리버스 숏, 크로스 숏, 아이레벨 숏
3번 : 오버더숄더, 리버스 숏, 크로스 숏, 아이레벨 숏
4번 : 로우 앵글

칸과 앵글의 시선

독자가 이해할 수 있도록 칸을 분절하여 시간의 흐름으로 전개한다.

인물이 바라보는 곳을 독자는 궁금해한다.

앵글을 돌려 독자에게 궁금증을 해결해준다.

앵글을 올려 인물들의 표정과 상황을 보여준다.

1_중립적이고 편안하며 객관적인, 아이레벨 앵글

아이레벨Eye-level 앵글은 평범한 사람이 평범한 대상을 바라보는 시점으로, 시각적 왜곡이나 심리적 강요가 없으며, 중립적이고 편안하며 객관적이다.

- 독자들이 편안하게 볼 수 있는 시선을 제공한다.
- 카메라의 시선이 자신의 시선이라고 생각하게 하고 작가는 자신이 보여주고 싶은 장면을 자연스럽게 빠져들게 만들 수 있는 앵글이다.
 길어지면 지루해질 수 있어

칸을 이어가거나 끊어버리는 방식을 사용한다.

- 이어가는 방식: 인물을 중심으로 배경이 이동하며 아이레벨 숏은 그대로 유지하면서 계속 이동한다.
- 끊어가는 방식: 다른 인물의 등장이 이어지며 분위기를 환기시킨다.

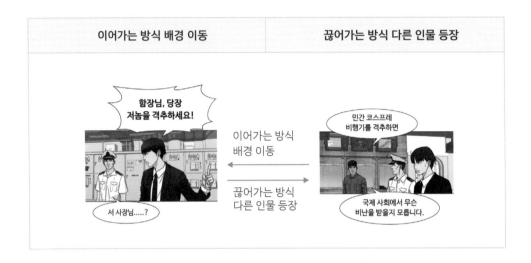

2_인물의 왜소와 무기력한, 하이 앵글

하이 앵글High-angle(부감)은 대상보다 높은 위치에서 찍는 사진 각도로, 위에서 아래로 내려다보면서 찍는 방법이다.

슬픔에 잠긴 인물 표현, 패배감이나 열등감, 좌절감, 소외감, 외로움, 고독, 슬픔 등의 감정 표현을 나타낼 때 사용한다. 인물을 왜소하고 약하며 무력하게 보이게 한다.

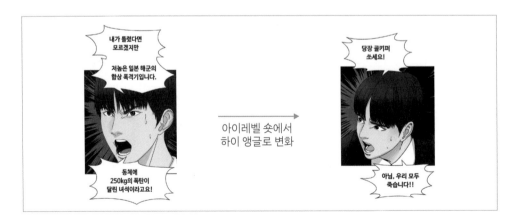

3_위협적이고 지배적인, 로우 앵글

로우 앵글Low-angle(앙각)은 시점이 대상보다 아래에 있어 올려다보게 된다.

인물을 크고 강하고 위협적이며 지배적으로 보이게 만든다.

상황을 강렬하게 보이게 만들며 자신감, 자만심, 우월감, 위압감 등의 압도적이고 권위적인 인물을 표현하며 역동성과 속도감이 증가한다.

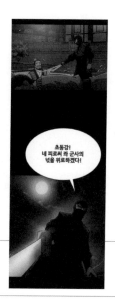

아이레벨 숏에서 로우 앵글로 변화

4_운명이나 숙명을 암시하는, 버즈아이뷰 앵글

버즈아이뷰Bird's eye view 앵글은 하이 앵글과 같은 시점이나 더 극단적인 느낌을 주는 앵글이며, 새가 하늘에서 대상을 바라보았을 때의 앵글로, 대상이나 세상을 색다르게 보는 경험과 불안감을 느끼게 되고, 인물의 운명이나 숙명을 암시하기도 한다.

다음 칸 암시

5_활력과 흥분감, 주관적 앵글

주관적Subjective camera 앵글은 독자의 시점에서 작품을 볼 때 1인칭 시점일 때를 말한

다. 어떤 한 사람의 시선으로 바라보는 상황을 연출할 때 사용되며 활력과 흥분감을 최고조로 높일 수 있다.

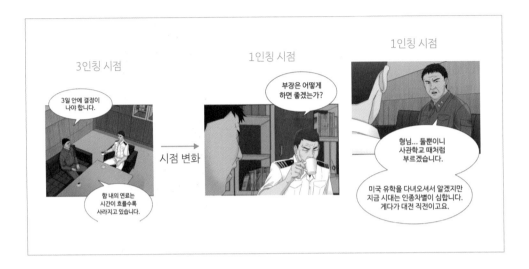

등장인물이 보이지 않을 경우 인물의 행동과 감정을 알 수는 없는데 이때 보여지는 피사체를 통해 다른 느낌을 전달해 줄 수 있다.

다음 화가 궁금해지는 웹툰 연출

6_사각 앵글

사각 앵글Dutch angle은 수직이나 수평이 아닌 옆으로 비스듬히 기울인 각도의 앵글이다.

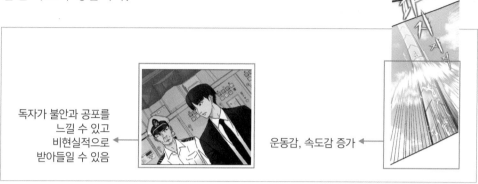

독자가 불안과 공포를 느낄 수 있고 비현실적으로 받아들일 수 있음

운동감, 속도감 증가

7_정수리를 중심으로, 직부감 앵글

직부감Over head shot 앵글은 머리 위에서 찍은 앵글로, 버즈아이뷰의 축소 개념으로 인물의 정수리를 중심으로 한다.

+4 원근의 효과, 투시도법

원근법Perspective은 '투시도법'이라고도 하며, 한 점을 시점으로 하여 물체를 원근법에 따라 눈에 비친 그대로 눈높이 시점으로 묘사하는 회화 기법이다.
소실점VP, Vanishing Point은 형태가 칸 안에 있을 때 전체적인 공간감을 보여주며, 수평

선 가운데 점을 찍고 카메라의 높이는 소실점이 있는 평행선에 위치한다.

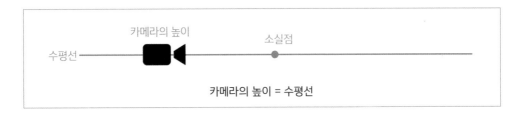

1_1점 투시

눈높이 위에 소실점이 하나 있는 그림으로, 소실점은 좌우로 이동하기도 하지만 대부분 화면의 중심에 있다.

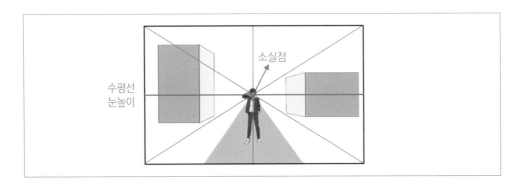

- 소실점을 중심으로 선을 긋게 되면 선들은 표현하고자 하는 피사체의 방향이 된다.
- 바닥 쪽 중심으로 채워보면 거리감에 따른 위치 표현이 된다.
- 인물 형태의 정수리 끝에서 소실점으로 연결한다.

2_ 2점 투시

건물 등의 모서리를 바라볼 경우 각각의 면이 향하는 양쪽 방향으로 투시각과 소실점이 생긴다.

2점 투시는 소실점이 화면 바깥으로 멀수록 깨끗하게 그릴 수 있다는 장점이 있다.

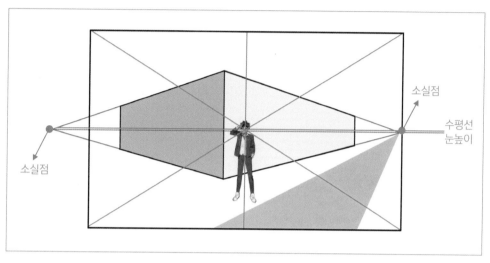

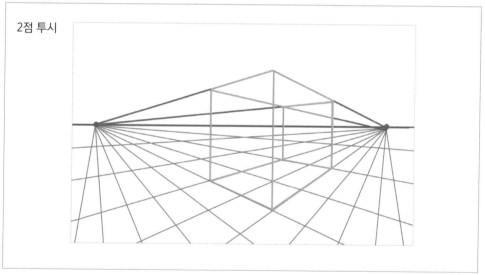

2점 투시

3_3점 투시

2점 투시의 상태에서 고개를 들거나 내리면 높이를 결정하는 세 번째 소실점이 있고, 높이에도 원근이 적용된다는 것이 특징이다.

- 2점 투시에서 높이 지점에 소실점이 하나 더 생긴다.
- 앵글에서 표현되고자 하는 대상의 화각과 앵글에 따라 소실점의 위치는 달라진다.
- 3점 소실점에서는 크기 변화의 방향점을 세 점에 모두 맞게 잡아주는 것이 포인트이다.

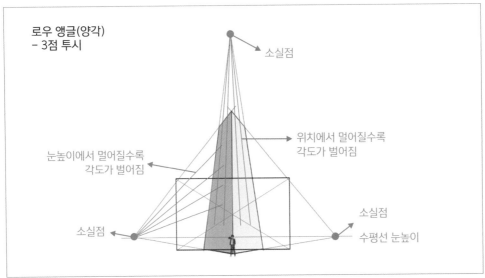

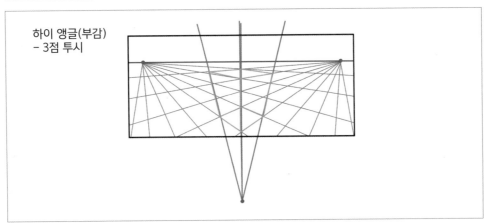

4_만화적인 요소로 만드는 원근효과

웹툰은 만화적인 요소를 통해 원근법을 쓰지 않고도 효과를 줄 수 있다.

▶ 캐릭터의 크기에 따라 가깝고 먼 느낌을 줄 수 있다. 왼쪽 캐릭터의 크기가 다른 캐릭터들보다 크기 때문에 가까워보이고 가운데 캐릭터가 가장 작아 멀어보이게 된다.
오른쪽 캐릭터는 중간쯤 있어 보이는 효과를 가져다 줄 수 있다.

2 장면의 구성과 전환

+1 장면 흐름 단위와 몽타주

1_장면 흐름 단위

웹툰은 그림을 통해 이야기를 전달하는 콘텐츠 매체이기 때문에 그림을 통해 독자에게 정보를 전달한다.

그림이 정보를 제대로 전달해야 독자에게 몰입감을 줄 수 있다. 이런 그림의 정보 전개를 칸과 칸, 칸과 칸의 연결, 여백 등으로 연출하고 이야기의 흐름을 몇 개의 단위로 쪼갤 수 있다.

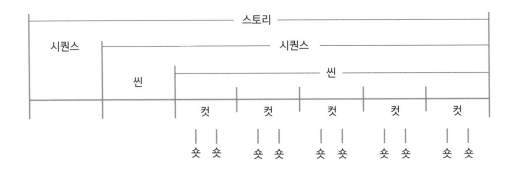

- **숏**Shot: 영상의 내용을 표현하는 촬영 기본 단위로, 카메라가 움직이기 시작해서 끝날 때까지의 시간 동안 촬영된 필름이나 장면을 말한다. 만화, 웹툰의 칸과 같은 의미이다.
- **컷**Cut: 편집의 최소 단위로, 편집에서 한 화면이 시작되며 다음 화면으로 연결

되기 전까지의 길이다.

- **씬**Scene: 여러 컷이 모여 하나의 의미를 만드는 장면을 구성하는 것을 말하며, 한 장소와 시간에서 한 인물에게 일어나는 사건이다.
- **시퀀스**Sequence: 여러 씬들이 이어져 지속된 사건의 한 단위로, 여러 에피소드 라고 보면 된다.
- **스토리**Story: 시퀀스가 여러 개 모여 하나의 이야기를 구성하는 것으로, 가장 큰 구성 단위이다.

2_이어붙임, 몽타주

몽타주란?

몽타주Montage는 '조립하다'라는 프랑스어로, 웹툰은 칸이 순차적으로 배열된 매체이 지만 지면의 특성과 한계성 때문에 규격화된 지면 안에 퍼즐을 맞추듯이 칸을 짜 넣 게 된다. 칸은 다른 칸과 인접하거나 병렬로 배치되면서 의미와 내용을 만들어낸다.

– 'A' 칸과 'B' 칸이 합쳐지면 'C' 칸이 된다

'A' + 'B' = 'C'라는 전혀 다른 메시지를 창출해낸다.

몽타주 이론은 넓은 의미에서 '분할된 컷'을 이어붙임으로써 새로운 의미를 만들 어낸다는 것을 의미한다.

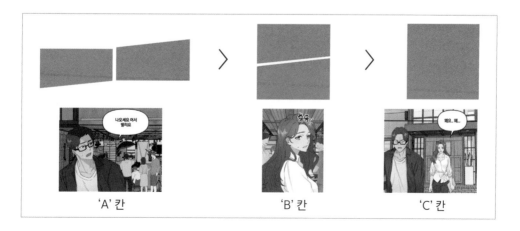

+2 장면의 구성과 흐름

1_장면의 묘사, 미장센

만화, 웹툰의 장면 묘사는 인간의 눈에 한정된 단순한 시점에서 영화의 다양한 카메라 워크와 앵글을 통해 더욱 역동적이면서 다채로운 화면을 묘사할 수 있게 되었고, 영화의 컷과 앵글이 도입되면서 장면 구성이 훨씬 더 역동적이며 입체적으로 변한다.

배경 효과

캐릭터

말 칸(내레이션)

컷 안의 이미지는 독자에게 어떤 '느낌'이나 '메시지'를 전달한다. 작가는 인물, 의상, 위치 배경, 소품, 색상, 명암 등을 이용해 컷을 꾸미는데 이것을 '미장센Miseenscene'이라고 한다. 연극 무대에서 쓰이던 프랑스어로 '연출'을 의미하기도 한다.
장면의 묘사에서 가장 중요한 것은 '어느 부분에 '초점'을 둘 것인가?'이다.

캐릭터가 사각 칸 오른쪽에 있을 경우 공간의 의미가 캐릭터에게 간다.

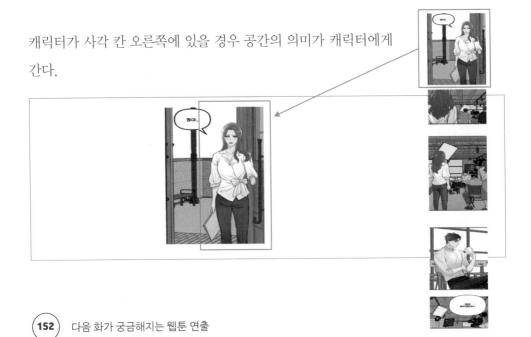

캐릭터가 사각 칸 왼쪽에 있을 경우 캐릭터가 공간의 의미로 빨려 들어간다.

2_장면의 원인과 결과

왼쪽 대사와 캐릭터는 원인이 되며 앞 시간에 있다고 할 수 있고, 오른쪽 대사와 캐릭터는 원인의 결과나 반응을 볼 수 있는 뒤 시간에 있다고 할 수 있다.

• 원인이 되는 인물이 오른쪽에 있게 되더라도 말 컷의 위치는 왼쪽에 있어야 한다.

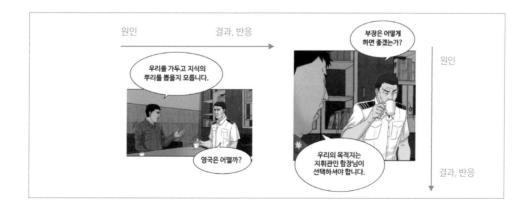

- 좌우 위치가 시간 흐름에 반대일 때 위, 아래 위치로 말 컷을 배치하면 자연스러운 연출이 된다.

- 말 컷을 하나만 넣을 경우 짧은 시간으로 보이고, 말 컷을 좌우, 상하로 넣을 경우 긴 시간으로 보인다.

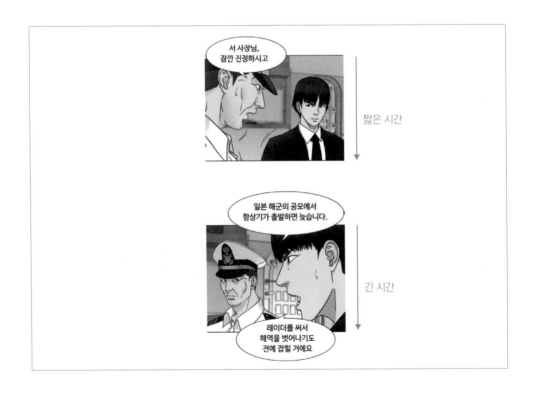

+3 여유 공간을 통한 안정감 구도

컷의 여유 공간을 통해 안정감 있는 구도인 헤드 룸, 루킹 룸, 리드 룸 등을 만들어 독자들도 편안하게 작품을 볼 수 있도록 한다.

1_헤드 룸

시선이 향하는 방향은 룸Room(여유 공간) 안에서 인물의 구도를 안정적으로 구성하여 시선의 불편함이 없도록 한다.

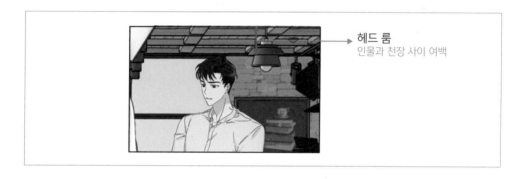

헤드 룸
인물과 천장 사이 여백

2_루킹 룸

루킹 룸Looking room은 아이 룸Eye room, 노즈 룸Nose room이라고도 하고, 인물의 시선이 가는 방향으로 화면의 일정 공간을 둔다.

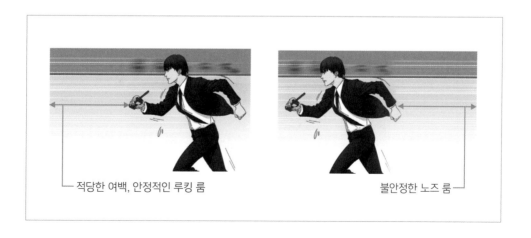

적당한 여백, 안정적인 루킹 룸 불안정한 노즈 룸

3_리드 룸

리드 룸Lead room은 움직이고 있는 인물의 진행 방향으로 넓은 공간을 주어 화면의 안정감을 유도한다.

넓은 공간, 안정적인 리드 룸 불안정적인 리드 룸

4_3등분할 구도

가로로 3분, 세로로 3분 구도, 가장 안정감을 주는 구도로 활용한다.

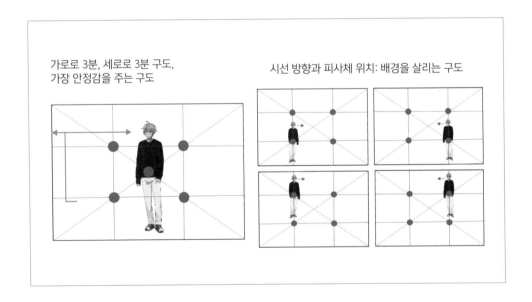

가로로 3분, 세로로 3분 구도,
가장 안정감을 주는 구도

시선 방향과 피사체 위치: 배경을 살리는 구도

배경의 3등분법 a, b, c

+ 4 장면의 속도감과 전환

1_장면의 속도감

시간이 얼마나 지속되게 보이는가는 컷의 내
용에 따라 정해진다. 앞(위)의 컷과 뒤(아래)
의 컷 움직임이 클수록 속도감을 느끼며, 적
을수록 속도감은 느리게 느껴진다.

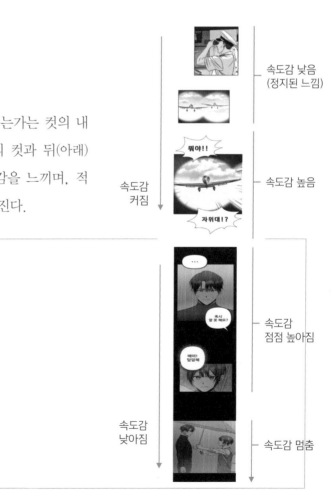

2_장면 구성의 전환

장면의 구성은 연결이 부드럽고 위화감이 없도록 해야 한다.

상하 스크롤로 이야기의 흐름을 알 수 있는 웹툰은 여백의 배치와 이야기의 전환을 통해 자연스럽게 장면이 바뀔 수 있도록 한다.

장면 구성을 통해 중요한 장면의 특징을 부각하고 만화적 표현의 특징을 살려 다소 과장하거나 강조할 수 있다.

영화가 모든 장면을 순차적으로 보여 준다면, 만화는 일부 장면을 생략하면서 이야기를 뚜렷하게 전달하는 정지된 화면을 보여 주는 것이기 때문에 이야기를 간결하게 표현할 수 있도록 한다.

8가지 장면 전환 연출

감정의 변화와 상황의 변화가 일어나면 장면 전환 연출이 필요하게 되는데, 다양한 장면 전환 연출을 통해 극적인 구조와 몰입감을 만들 수 있다.

① 확대 및 축소

점차 확대하여 장면을 시작, 점차 축소하여 장면을 종료하는 등 장면을 설정한다.

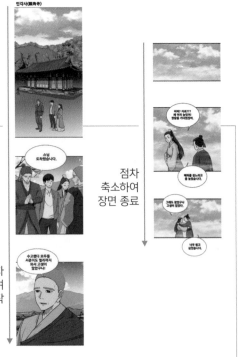

② 시각적인 색상 변화

색상 변화를 통해 캐릭터의 상황 변화를 전달한다.

어두운 색에서
밝은 색으로
변화하는 장면

③ 상상, 추억, 회상 장면

상상하는 장면이나 과거 추억 또는 회상 장면을 통해
장면을 전환한다.

캐릭터의 눈을 통해
회상 장면 연출

④ 한 장면에서 여러 설정

하나의 장면에서 여러 설정을 통해 강조하면서 장면을 구성
한다.

연결된 동작으로
장면 구성

⑤ 대사나 효과음의 연결

컷과 컷 사이에 대사나 효과음을 연결한다. 장면이 전환되
는 칸과 칸 사이에 대사나 의성어, 의태어의 효과음을 연결
하여 두 장면 간의 연결을 전달한다.

효과음으로
장면 연결

대사로
장면 연결

⑥ 배경의 전환

다른 설정 간의 장면 전환은 독자에게 자연스럽게 시간적 또는 공간적 이동이 되도록 그라데이션 형태 등으로 구성한다.

시공간
변경

⑦ 시간의 흐름

조명, 날씨 등을 통한 시간 흐름을 표현하기도 하고 인물의
내면 심리를 보여주기도 한다.

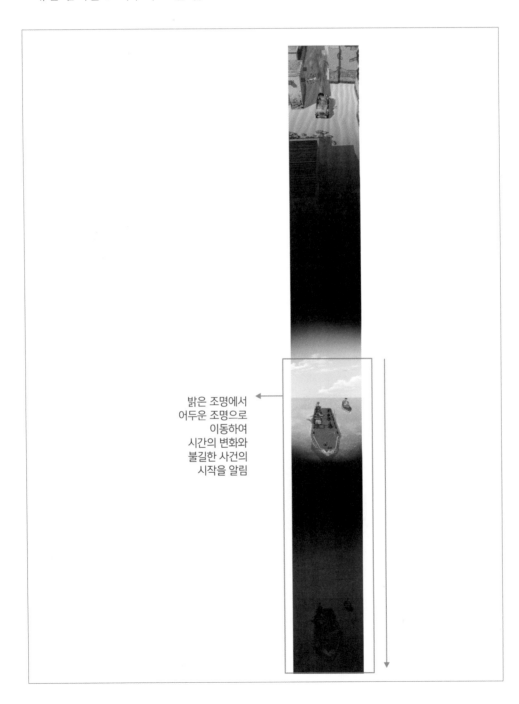

밝은 조명에서
어두운 조명으로
이동하여
시간의 변화와
불길한 사건의
시작을 알림

⑧ 장면의 궁금증

대사를 통해 장면의 궁금증 유발 후 장면을 보여주어 독자들에게 기대감을 높인다. 연속적인 장면으로 구성되는 영화나 애니메이션과는 달리 만화는 적절한 생략과 강조가 가능하다.

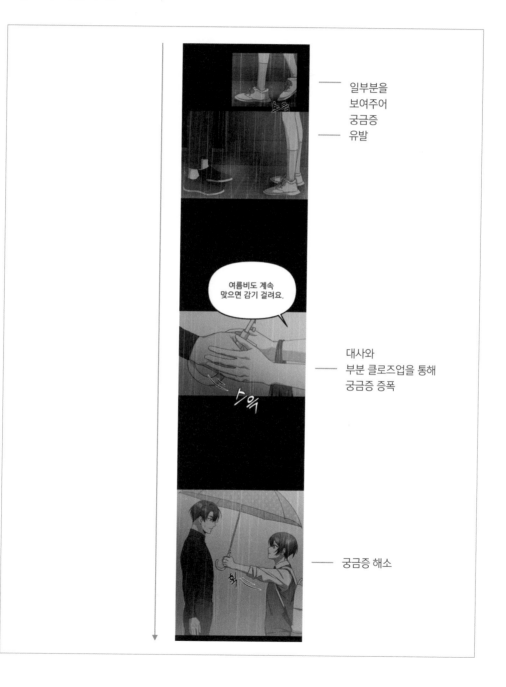

일부분을 보여주어 궁금증 유발

대사와 부분 클로즈업을 통해 궁금증 증폭

궁금증 해소

+5 독자 시선의 흐름을 고려한 생략과 강조

독자 시선의 흐름을 고려하고, 각 컷에 적절한 이야기가 담길 수 있도록 한다.

다음 컷으로 연결되는 부분에서 이야기가 부드럽게 진행될 수 있도록 한다.

장면 구성 연출에서는 사건이 정확하게 전달될 수 있도록 전체적인 분위기를 고려해서 구성한다.

장면이 전환될 때에는 독자들이 이해할 수 있게 완결된 장면으로 구성한 후 다음 장면으로 넘어가도록 하고, 화면 속의 시간과 상황에 잘못된 부분이 없도록 구성한다.

3 인물과 독자 간의 거리

칸은 인물과 독자 간의 '거리'를 통해 다양한 이야기를 구성할 때 쓰이며, 연속된 영상 속 숏을 분할하여 배치한 듯한 형태로 영화적인 연출 방식인 리버스 숏, 크로스 숏, 오버더숄더 숏 등이 대표적이다.

만화·웹툰의 '칸' = 영화의 '숏'

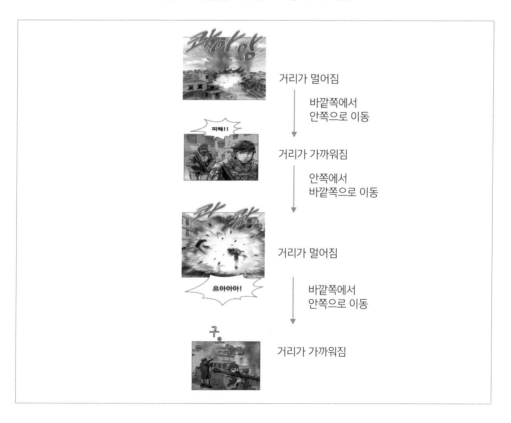

거리가 멀어짐

바깥쪽에서
안쪽으로 이동

거리가 가까워짐

안쪽에서
바깥쪽으로 이동

거리가 멀어짐

바깥쪽에서
안쪽으로 이동

거리가 가까워짐

+1 인물과 독자 간의 거리

1_서로 교대로 보여주는 리버스 숏

서로 교대로 컷 안에 그려 넣는 것을 리버스 숏Reverse shot이라고 하는데 영화의 촬영 기법으로 본다면 두 대의 촬영기가 서로 마주보는 위치에서 촬영하는 숏을 말한다.

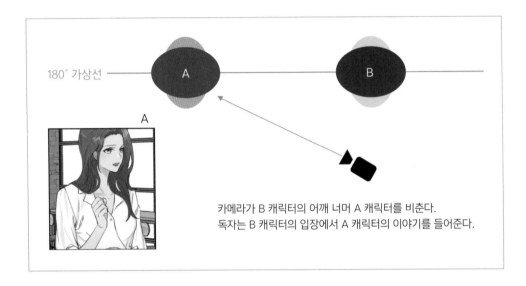

카메라가 B 캐릭터의 어깨 너머 A 캐릭터를 비춘다.
독자는 B 캐릭터의 입장에서 A 캐릭터의 이야기를 들어준다.

2_대립과 연대감, 마주보기 숏

마주보기 숏Face-to-face shot은 옆모습의 상태로 두 인물이 대립하거나 반대로 강한 연대감(우정 등)을 느끼는 사이일 때 보여준다.

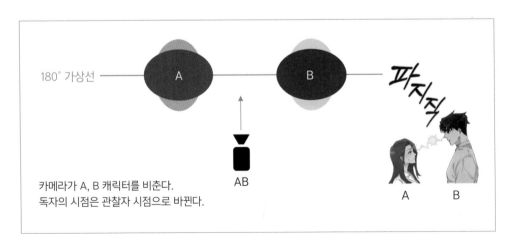

카메라가 A, B 캐릭터를 비춘다.
독자의 시점은 관찰자 시점으로 바뀐다.

3_감각적인 연출, 크로스 숏

크로스 숏Cross-shot은 두 캐릭터를 따로 잡아 반응 컷을 만드는 경우로 좌우 캐릭터의 위치와 시선 방향을 일치시키는 것이 매우 중요하며 특히 서로의 감정을 다르게 느끼게 할 경우 사용된다.

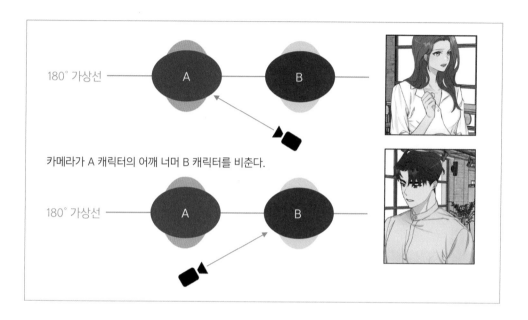

4_다른 인물에 초점, 오버더숄더 숏

오버더숄더 숏Over-The-Shoulder(OTS) shot은 투 숏의 일종으로, 한 인물의 뒷모습이 앞에 있고 상대편 인물에게 말하거나 반응하는 다른 인물에 초점을 맞춘다.

5_말하는 사람 위주의 숏, 리버스 숏

숏 리버스 숏Shot reverse shot은 서로 바라보며 대화하는 인물 2명을 보여주기 위해 사용되며 대화 장면에서 가장 자주 사용된다. 교차되는 숏 2개가 인물 2명을 각각 칸에 담는다. 숏 리버스 숏에서는 말하는 사람을 위주로 하며 인물의 어깨너머로 보여준다.

6_매스킹 숏

매스킹 숏Masking shot은 칸의 일부를 어둡게 가린 구성이며 클로즈업의 효과를 보여준다.
암시나 복선으로 활용되기도 한다.

7_아이리스 숏

아이리스 숏Iris shot은 동그란 원형의 물체가 카메라의 외각을 중심으로 가리고 있는 형태를 생각할 수 있다. 클로즈업의 효과를 보여준다.

8_풀백 숏

풀백 숏Pull back shot은 피사체의 클로즈업에서부터 시작해 서서히 뒤로 물러나면서 대상 주위에 더 넓은 부분을 보여주는 것으로, 배경이나 위치 등의 정보를 나타낸다.

+2 분리병치, 대화 구조

1_분리병치, 대화 구조

카메라가 두 사람을 연결하는 180도의 가상선에서 두 사람이 마주보고 대화 등을

하고 있을 때에는 캐릭터들의 좌우 위치가 언제나 같아야 한다는 규칙이 분리병치, 대화 구조Separation, interpersonal cinema language이다.

- 두 사람이 대화를 할 때 두 명을 모두 보여주면 독자는 이들의 대화를 객관적인 시선으로 바라보게 된다.

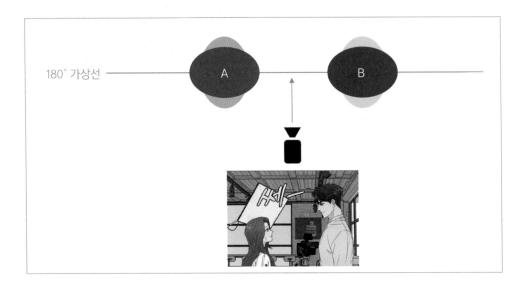

- A, B 인물이 서로 대화를 할 때 ABABAB 이런 식으로 반복하여 보여주는 방식을 말한다.

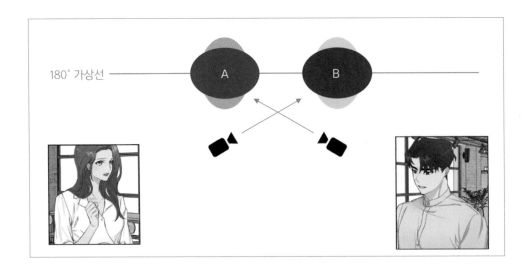

- 시선 처리 규칙을 지킨 경우 어색함이 없는 정상적인 대화 장면을 연출한다.

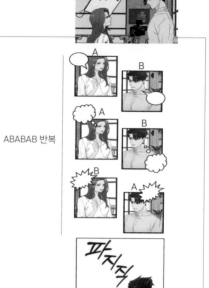

- 시선 처리 규칙을 지키지 않을 경우 혼란이 일어난다.

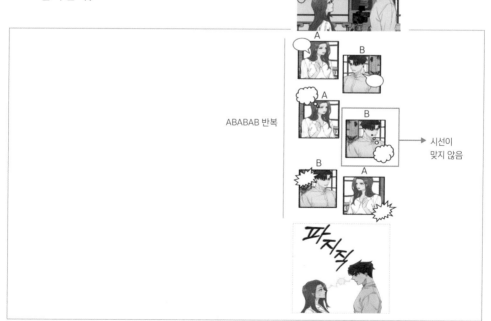

2_분리병치, 대화 구조 예외 적용

카메라가 두 사람을 연결하는 180도의 가상선을 넘어가서 촬영하기 위해서는 중간 환기 장면 등이 필요하다.

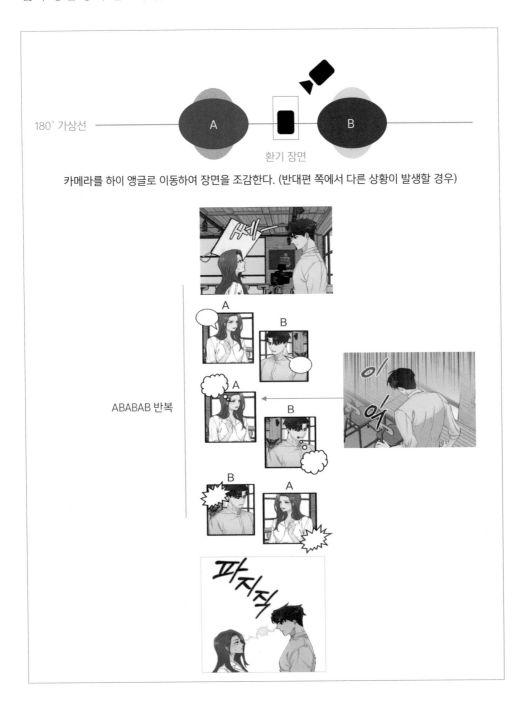

다음 화가 궁금해지는 웹툰 연출

소품 등을 클로즈업하여 장면을 바꾼다. (소품 등의 아이템을 통해 주제가 바뀔 경우)

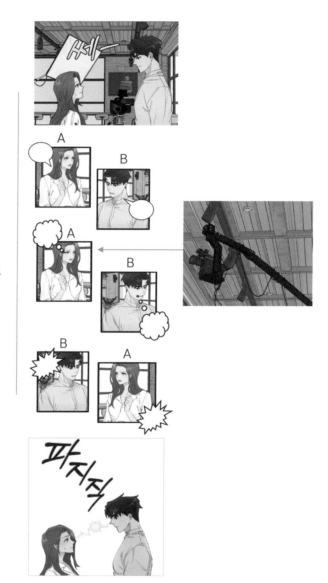

+3 30도 규칙

1_30도 규칙

30도 규칙The 30 degree rule은 연속적으로 등장하는 동일한 피사체의 숏shot과 다음 숏 사이에, 카메라가 최소 30도 이상은 움직여야 한다는 영화 편집의 규칙이다. 정면과 측면을 번갈아 가며 보게 되면 지루하지 않고 역동적으로 보인다.

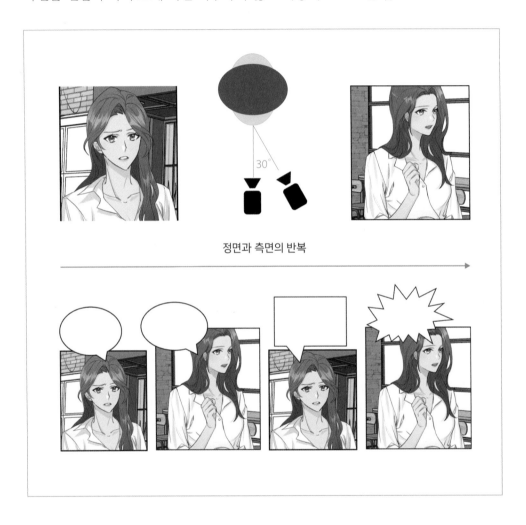

정면과 측면의 반복

2_30도 규칙 예외 적용

30도 규칙 예외는 동일한 시점에서 숏의 크기가 많이 다르게 차이가 나도록 연결하면 자연스럽다.

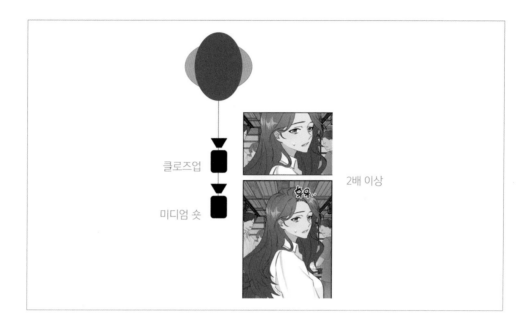

클로즈업

미디엄 숏

2배 이상

+ 4 반복화면

반복화면Repetition은 웹툰의 반복적인 연출을 통해 다양한 의미 해석이 가능할 수 있는데 한 컷으로는 표현하기 어려운 인물의 감정선을 유지할 수 있거나 장면 전체의 연결성을 표현한다.

강조하기 위해
동작이 반복되는 장면을
상황 연출에 사용한다.

+5 점진노출

점진노출Slow disclosure은 하나의 컷 또는 여러 컷을 통해서 어떤 인물 또는 사건의 정보에 대하여 직접 설명하지 않고 점차 전달해주는 기법이다.

작품 전체에서 중요한 사실이나 진실을 끝부분에 알려주는 전개도 포함하고 있다.

미스터리와 서스펜스를 유발하고, 독자에게 궁금증을 증폭하여 몰입시킨다.

- 어둠 속에서 실루엣이 서서히 드러나게 함
- 뒷모습부터 시작하여 앞모습을 보여줌
- 아래 모습부터 윗모습으로 이동
- 칸과 칸 사이에 내레이션을 삽입하여 다음 컷의 노출을 지연함

✚ 미스터리 Mystery

상식적으로는 이해할 수 없는 현상이나 사건에서 진실이 밝혀지지 않았거나 의문점이 해결되지 않은 사건이며 음모론 등도 포함된다. 미스터리는 끔찍한 사건이 초반에 발생하고, 주인공의 위기감을 고조시킨다. 주인공은 용의자를 찾아다니며 용의자가 누구인지 마지막에 가서야 알 수 있다.

✚ 스릴러 Thriller

긴장감을 유발하고 지속시키며 범죄 사건을 중심으로 의혹과 반전의 서사 구조를 가진다. 평범한 주인공을 범죄 사건 속으로 끌어들여 일상의 평범함이 무너지게 되며, 용의자가 누구인지 처음부터 알 수 있고, 마지막 순간에 절체절명의 위기로부터 탈출Last minute rescue하는 주인공을 그린다.

✚ 서스펜스 Suspense

불안정한 심리 또한 그러한 심리 상태가 계속되는 모습을 그린 작품을 말한다. 독자나 관객이 작품 속 인물보다 서사 정보를 더 많이 알고 있는 상태이기 때문에 가슴 졸이는 현상을 만들게 된다.

✚ 호러 Horror

두려움을 뜻하며, 귀신이나 초자연적인 현상 등 공포스러운 요소를 다루는 장르를 말한다.

✚6 평행 구조

평행 구조Parallel action는 대표적으로 추적이나 구출 플롯에서 많이 쓰이는데 사건의 긴박함을 극대화할 수 있다.

다른 장소에서 벌어지는 개별적인 두 사건이 연결되면서 합류하여 사건의 과정을 해결하는 교차 편집이 되면서 시간을 자유롭게 압축하거나 확장할 수 있다는 장점이 있다.

평행 구조에는 서사 평행 구조와 인접 평행 구조가 있다.

1_서사 평행 구조

서사 평행 구조Narrative parallel action는 일정 시간이 지나면 개별 사건들이 연결되면서 합류하여 해결에 이르는 구조다.

- **주 평행**Primary parallel — 이야기의 주요 영역이다.
- **부 평행**Secondary parallel — 극적 요소의 영역이다.

시간과 배분 조절

- **시간**
 동시성 대신 각 칸이 시간적 지속을 나타낸다.

- **배분, 조절**
 배분과 조절이 잘 이루어진 평행성은 기대감과 긴장감을 끌어낸다.

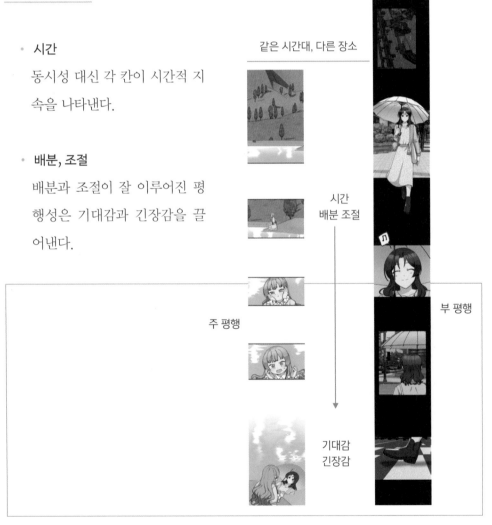

같은 시간대, 다른 장소

시간 배분 조절

주 평행

부 평행

기대감 긴장감

이중 관심

이중 관심은 외부 상황(또는 상황 1)과 내부 상황(또는 상황 2)을 번갈아 보여주고, 해결에 다다르는 구조는 독자에게 이중 관심을 불러일으킨다.

상황1

상황2

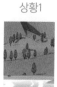

독자 이중 관심 ────

접점

접점은 주 평행과 부 평행의 템포가 빨라짐에 따라 합점에 가까워진다는 것을 말한다.

접점 ────

주 평행
템포 빨라짐

2_인접 평행 구조

인접 평행 구조adjacent parallel action는 가까이 있는 두 사건이 모두 짧은 시간 동안 발생한다.

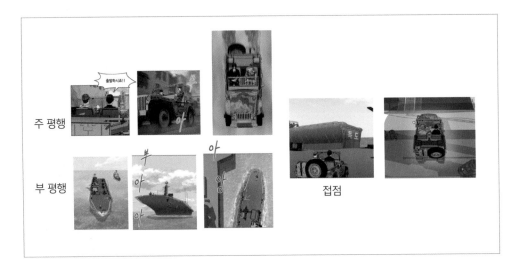

+7 맥거핀, 메타포, 커트 백

1_긴장감을 느끼게 하는 맥거핀

맥거핀Macguffin은 중요한 것처럼 등장하지만 실제로는 줄거리에 영향을 미치지 않는 극적 장치이다.

독자들의 시선을 집중시키고 호기심을 자극하는 역할로 긴장감을 느낄 수 있다.

사건, 상황, 인물 등을 통해 독자들은 상상을 할 수 있다.

> ▶ 두 번째 컷에서 등장인물이 배 미니어처를 바라보고 세 번째 컷에서 손으로 배 미니어처를 잡는 인서트 숏을 보여주어 독자들은 배 미니어처에 시선을 집중하고 이를 상징이나 복선으로 인식하게 된다.

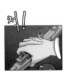

2_간접적인 표현, 메타포

메타포Metaphor는 메시지를 직접 보여주지 않고 사물이
나 사건을 통해 간접적으로 보여주는 기법이다.

무전기는 과거로 넘어온 후
현재와 연결 고리가 되는 사물이다.

3_긴장의 고조, 커트 백

커트 백Cut back은 연속된 장면 가운데 갑자기 다른 장면이 나왔다가 다시 원래의 장
면으로 돌아가는 기법이다. 칸이 반복되면 지루해지고, 집중력이 약화될 때 주변 행
위나 사물을 보여준 후 다시 기존 장면을 보여주면 극적 긴장이 다시 고조된다.

▶ 액션 컷(첫 번째, 두 번째)이 이어지고 세 번째 컷에서 전혀 다른 곳의 모습을 보여주는
 컷어웨이 숏이 나타나면 독자들은 지루함을 잠시 잊게 된다. 네 번째 컷에서 기존 에피소
 드의 컷이 이어지면 다시 집중하게 되며 긴장감이 높아진다.

4 말 칸과 효과음 연출

+1 장면의 구성 요소, 말 칸

웹툰 장면의 구성 요소는 배경, 인물, 말 칸, 효과선, 의성 · 의태어 등이 있고, 요소의 변화에 따라 분위기가 달라진다.

배경은 작품의 시간과 공간을 고려해 화면의 가장 안쪽에 구성된다. 인물은 작품의 이야기를 진행하는 역할을 담당한다.

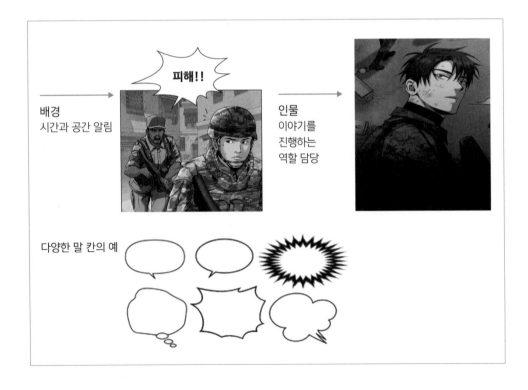

1_말 칸의 특징

웹툰은 말 칸을 그림 칸 밖으로 위치시켜 칸의 그림을 감상할 때 말 칸의 방해를 최소화한다. 세로 화면의 제한이 없다는 특징을 가진다.

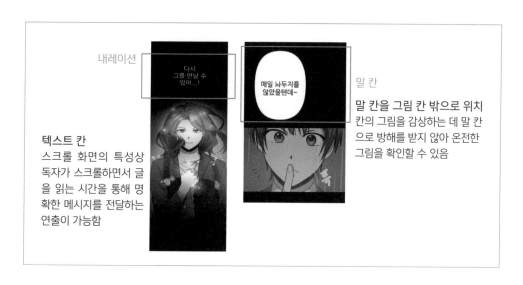

2_공간감의 표현, 분위기

글자의 배치나 위치, 모양은 공간감을 표현하고 장면의 분위기를 나타내는 데 큰 역할을 한다.

3_상황별 대사와 길이 조절

웹툰 속의 대사는 일상적인 언어로 구사해 작품 속에서 일어나는 사건을 묘사할 때 사실성을 살릴 수 있도록 한다. 대화와 내레이션 등의 기능이 나누어지고, 이를 구분하는 말 칸의 모양이 적용된다.

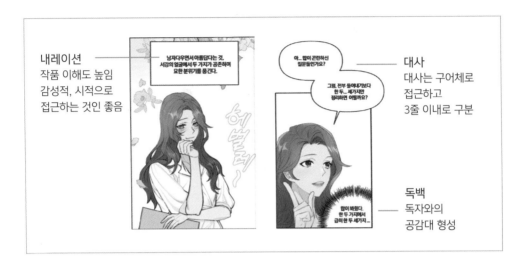

4_말 칸의 표현과 흐름

말 칸은 인물의 대사를 표현할 때 사용된다. 대사의 내용이나 상황, 등장인물의 목소리 강약에 따라 다른 모양의 말 칸을 사용한다.

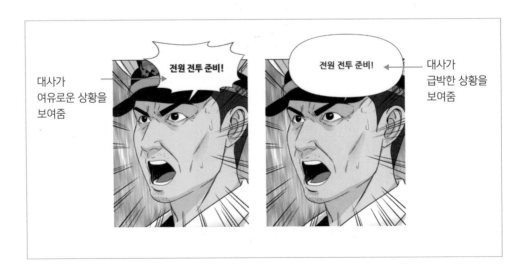

말 칸이 같은 칸에 위치했을 때 어느 대사가 우선적으로 읽혀야 하는지, 동시에 들리는 소리는 어떻게 배치해야 하는지 등을 고려해야 한다.

대사가 칸의 안과 밖 중 어디에 있는가에 따라 시간의 흐름, 인물의 위치나 역할 등에 영향을 미친다.

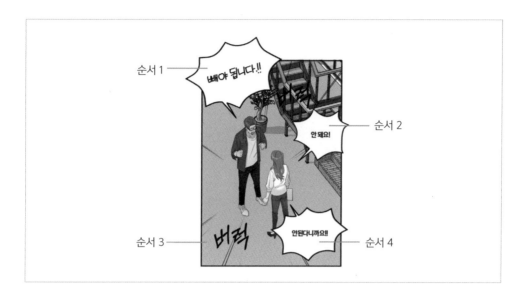

5_말 칸 위치, 칸의 시간 흐름 제어

말 칸의 위치로 칸의 시간 흐름을 조절할 수 있다.

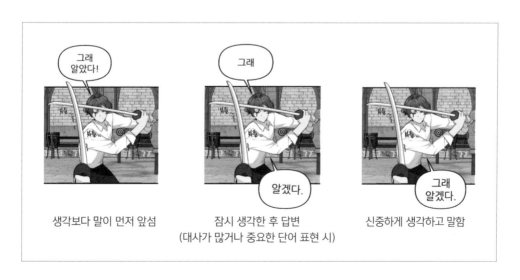

6_지표 역할 말 칸의 꼭지

말 칸은 대사를 넣는 공간이며, 꼭지는 대사의 주인을 찾는 지표 역할을 한다.

+2 대사의 방식과 종류

사건의 진행은 대사와 행동이며, 인물캐릭터를 부각시키고 스토리를 진행시키는 것에 대사가 가장 큰 역할을 한다. 대사를 소리 내어 읽어본 후 여러 번 수정하여 알맞은 대사를 만드는 방식을 사용하면 좋은 대사를 만들 수 있게 된다.

1_대사의 방식

- **독백**: 인물의 내면 생각을 그대로 독자에게 전달하는 방식
- **직설화법**: 많이 사용하는 것을 지양
- **간접화법**: 감동의 깊이가 더 느껴짐
- **반의법**: 인물의 내면심리를 파악하고자 하는 상상력의 작용
- **상황을 통한 감정의 전달**: 심리상태를 상상할 수 있도록 하는 전달 방식

2_대사의 종류

과학적 언어

과학적 언어는 개념 표시에 의존하기 때문에 매우 직접적이다.

과학적 대사는 글에 담기는 의도와 메시지를 과학적으로 증명하고 정보로 제시한 글이다.

감정이 간섭하지 않는 정보나 설명을 제공한다.

객관적 사실을 나타내고 이성적이고도 분석적 태도를 보인다.

문학적 언어

등장인물의 성격과 개성을 잘 드러나게 해야 하고, 내용에 따라 기분을 반영하고 정서를 옮겨주는 등 내면의 표현을 할 경우 쓰인다.

너무 추상적인 표현으로 애매해질 수 있고, 설명조의 대사를 넣어서 함축성을 놓치고 지루해질 수도 있다.

일상적인 언어

재미있게 살아 움직이듯이 구사하는 것을 말한다.
가장 직설적이고 명료하며 적절한 표현으로 장점
을 갖는다.

+3 묘사의 극대화, 효과음과 효과선

인간은 다양한 수단의 시각적 커뮤니케이션Communication 속성에 의해 여러 가지 메
세지를 전달받는다. 칸의 모양이나 그 안에 표현되는 색, 상징, 글자를 도형화해서
그 분위기나 상황 연출에 맞게 사용되는 효과음과 효과선은 특징적인 묘사를 극대
화한다.
기호학적 표현 속의 문자나 기호 또는 이미지를 종합적으로 표현함으로써 가장 신
속하고 빠르게 독자와 소통한다.

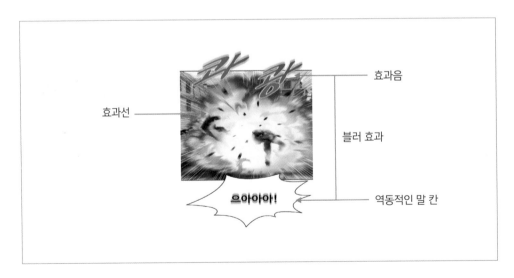

시각적 효과는 웹툰의 평면적 조건을 극복하기 위해 고안된 장치들이다.

감정, 동작, 속도, 분위기 등을 증폭시켜 몰입도를 높인다. 과용하면 오히려 화면의 조화를 해치고 몰입을 방해한다.

효과음
큰 소리에서
작은 소리로 들리는
느낌을 주기 위해
효과음의 크기가
줄어듦

> ▶ 액션 컷(첫 번째, 두 번째)이 이어지고 세 번째 컷에서 전혀 다른 곳의 모습을 보여주는 컷어웨이 숏이 나타나면 독자들은 지루함을 잠시 잊게 된다. 네 번째 컷에서 기존 에피소드의 컷이 이어지면 다시 집중하게 되며 긴장감이 높아진다.

효과선은 평면적인 정지 화면인 만화에 움직임을 주거나 화면에 깊이감을 주기도 하고, 등장인물의 심리나 장면의 분위기를 연출하기도 하며, 눈에 보이지 않는 움직임이나 정지 화면으로는 표현하기 어려운 속도감과 운동감을 나타내기 위해 사용한다. 시각적 효과의 종류는 말과 표정만으로 모두 설명되지 않는 인물의 심리를 표현하기 위한 효과인 '감정', 스크롤로 이동하는 과정에서 정지된 이미지에 움직이는 듯한 시각적 효과를 연출하는 효과인 '속도', '분위기' 등이 있다.

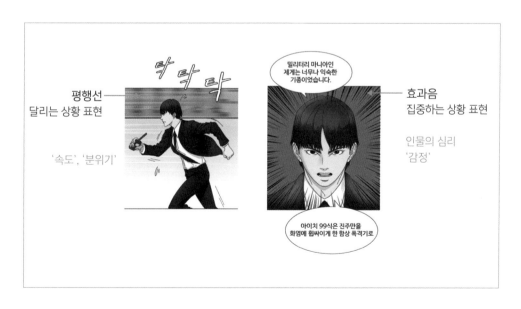

평행선
달리는 상황 표현

'속도', '분위기'

밀리터리 마니아인
제게는 너무나 익숙한
기종이었습니다.

효과음
집중하는 상황 표현

인물의 심리
'감정'

아이치 99식은 진주만을
화염에 휩싸이게 한 함상 폭격기로

+4 상황 연출, 글자, 의성어·의태어

의성어 · 의태어는 움직임이나 모양을 보완하고 설명하며 등장인물의 동작 등에서 발생하는 소리를 표현하는 그림 글자(타이포그래피)이다.

웹툰은 소리와 연속적인 움직임을 표현하며 의성어 · 의태어의 종류와 이야기가 진행되고 있는 상황에 따라 다양한 모양으로 연출할 수 있다.

- **의성어:** 사람이나 동물, 사물의 소리를 흉내 낸 말
- **의태어:** 사람이나 동물, 사물의 모양이나 움직임을 흉내 낸 말

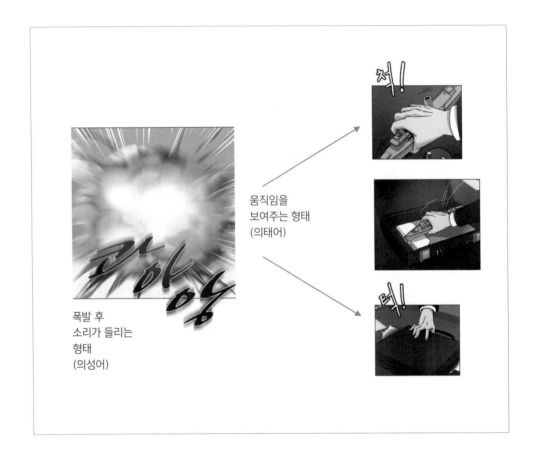

움직임을
보여주는 형태
(의태어)

폭발 후
소리가 들리는
형태
(의성어)

글자 자체에도 원근법을 응용하면 칸 안의 공간감은 더욱 커진다.

글자가 없으면 이해하기 어려운 그림에서 어떤 상황인지를 알 수 있게 도와주는 연출로 그림을 대체한다.

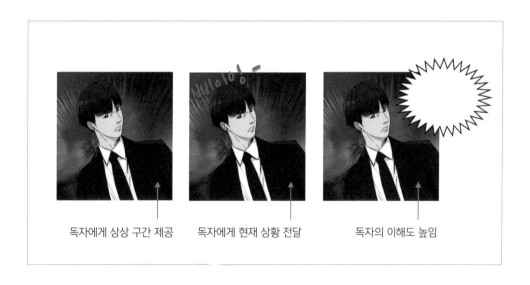

글자 자체가 운동의 방향과 직선적인 속도를 강조하며 행동선의 역할까지 같이 하고 있다.

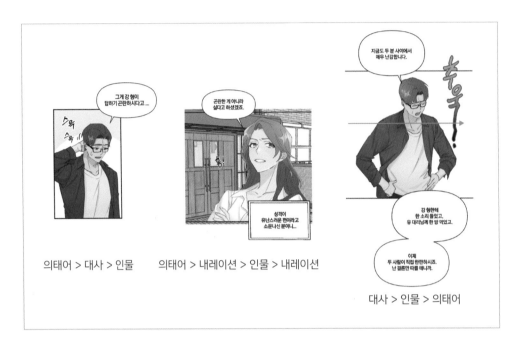

타이포그래피 효과를 최대한 반영한 글자의 연출로 그림을 보완한다.

▶ 세 번째 컷에서 타이포그래피적인 효과음을 사용함으로써 독자의 극
 적 긴장감은 최고조가 된다.

웹툰속도

VI.

저작권과
계약서 살펴보기

작가에게는 작품에 대해 기획사나 플랫폼과의 계약을 어떻게 하느냐에 따라 수익이 직결되기 때문에 계약서 작성 시에는 항상 신중해야 한다. 작가는 계약서에 대해 충분히 검토하고 필요하다면 믿을 만한 누군가의 도움을 받아 계약서를 꼼꼼히 확인해 볼 필요가 있다.

또한 유사성이 있는 작품이 있다는 것은 대중적으로 흥미 있는 소재라고 볼 수 있기 때문에 다른 작품을 통해서 유사성을 찾았다면 보완하고, 발전시키거나 차별성을 만들어 새롭게 만들어보는 것을 생각할 수 있다.

1 저작권과 계약서 살펴보기

웹툰은 내용과 형식 측면에서 장르의 특수성이 많이 반영된다. 시대별로 주요 관심사나 독자층이 흥미로워하는 내용이 반영되므로 유사한 소재의 작품이 만들어지는 경우가 생기곤 한다. 잘못되면 표절 문제가 발생할 수 있고 도덕성 문제가 제기될 수 있기 때문에 사전에 이를 면밀히 검토해야 한다.

작품화하려는 아이디어의 주제나 소재, 장르 등과 관련된 내용이 정리되면 이를 주제어로 해서 각종 포털 사이트의 영화, 드라마, 도서, 만화, 방송 등의 정보를 찾아본다.

유사성이 있는 작품을 찾아보고 분석하는 것은 표절을 방지하기 위한 것이기도 하고, 유사성 있는 작품을 통해 전체적인 이야기의 아이디어를 빠르게 구체화할 수 있는 방법이 되기도 한다. 작품의 핵심적인 설정과 주요 에피소드 등 이야기 전개의 중심을 유사하게 하지 않도록 주의해야 한다.

1. 사실 관계
2. 시대적 상황 '핍진성'
3. 판타지

판타지 역사

창작자의
숨겨진 왜곡의 의도를
파악할 경우

가상 인물 실존 인물

+1 저작권

1_저작권이란?

저작권이란 인간의 감정 또는 사상을 표현한 창작물에 대하여 법이 그 창작자에게 일정 기간 동안 해당 저작물을 독점적으로 사용하게 하고, 다른 사람이 무단으로 침해하는 행위를 금지하는 배타적·독점적 권리를 말한다.

저작물은 등록이라는 별도의 특별한 절차 없이도 헌법과 저작권법에 의해 보호를 받을 수 있다.

저작권은 저작인격권과 저작재산권으로 나뉜다.

2_저작재산권과 저작인격권

저작물의 이용에 관한 권리인 저작재산권은 제작자가 작품을 스스로 사용하거나 다른 사람들이 활용할수 있도록 허락함으로써 경제적 이득을 취할 수 있는 재산권 중 하나이다. 저작재산권은 소유권과 같이 배타적인 권리이며, 누구라도 저작권자의 허락 없이는 그 저작물을 이용할 수 없게 하는 효력을 가지고 있다.

저작재산권은 여러 지분권으로 구성되어 있는 '권리의 다발'로, 저작자는 이 가운데 전부 또는 일부를 양도 또는 이용 허락할 수 있으며, 이때 저작자와 저작권자가 분리된다.

저작권법상 저작재산권의 행사 제한 규정에 따라, 정당한 범위 내에서의 인용 등과 같은 경우에는 그 행사가 제한된다.

저작재산권에는 복제권, 공연권, 공중송신권, 전시권, 배포권, 대여권, 2차적 저작물 작성권이 포함된다. (「저작권법」 제16조 내지 제22조)

저작인격권은 제작자가 작품에 갖는 인격적, 정신적 이익을 보호받을수 있는 권리이다. 작가의 인격적 이익을 보호하는 저작인격권에는 공표권, 성명표시권, 동일성 유지권이 포함되며 양도나 상속이 불가능하다.

+2 저작권 및 상표권 등록

1_저작권을 등록하는 이유

저작권의 발생은 저작물의 창작과 동시에 이루어지며 등록, 납본, 기탁 등 일체의 절차나 방식을 요하지 않는다. (「저작권법」 제10조 제2항)

저작권 등록은 타인의 무단 도용을 막고 심지어 자신이 창작자로 권리 행사를 할 경우 등에 대비하는 데 목적이 있다.

캐릭터 등록을 통해 저작권을 등록했어도 캐릭터 이름은 보호대상이 아니므로, 캐릭터 이름에 대해서는 상표권 등록을 별도로 해야 한다.

2_저작권 등록

우리나라 「저작권법」 제10조 제2항에서 "저작권은 저작물을 창작한 때부터 발생하며 어떠한 절차나 형식의 이행을 필요로 하지 아니한다." 고 명시하고 있어 저작권 등록을 하지 않더라도 창작과 동시에 저작권이 발생한다.

저작권 등록을 해 두면, 저작자로 실명이 등록된 자는 그 등록 저작물의 저작자로 추정되고, 창작 연월일 또는 맨 처음 공표 연월일이 등록된 저작물은 등록된 연월일에 창작 또는 맨 처음 공표된 것으로 추정된다.

나의 저작권을 보유하고 싶다면 한국저작권위원회에 글이나 그림 등을 등록해야 한다.

> 한국저작권위원회 저작권등록 홈페이지 – https://www.cros.or.kr

웹툰, 웹 소설, 웹 드라마 등 저작권 등록은 '계속적 간행물'로 등록한다.

저작물은 '저작권 등록신청서'나 '저작권 등록신청명세서'를 먼저 작성하고, 웹툰이

나 웹 소설, 웹 드라마와 같이 연속적인 회차가 있는 경우의 저작물일 때는 '계속적 간행물 보전지'를 작성해야 한다.

한국저작권위원회 홈페이지 자료 다운로드 URL

https://www.copyright.or.kr/customer-center/download-service/customer-support-form/index.do

웹툰, 웹 소설 등 연재물(계속적으로 공표하는 저작물)은 하나의 저작물을 분할하여 공표하는 것이므로 신청 시점까지 연재된 저작물을 모아 등록을 신청한다.
신청 시 저작물 1건 기준의 수수료가 부과된다.

작성례 1

저작물 완결 전, 현재까지 공표된 분량(13회)만 먼저 등록하는 경우

계속적 간행물 보전지

저작(인접)물	제 호	Hong`s Secret(홍스 시크릿)		
	종 류	어문저작물>소설		
저작(인접권)자	홍길동, 홍판서			
순번	권.호.회 (소재목)	복제물 형태 및 수량	창작연월일	공표연월일
1	1회	CD 1	2011.10.02	2011.11.02
2	2회	CD 1	2011.10.05	2011.11.05
3	3회	CD 1	2011.10.31	2011.11.28
4	4회	CD 1	2011.11.07	2011.12.01
5	5회	CD 1	2011.11.17	2011.12.02
6	6회	CD 1	2011.12.15	2012.01.02
7	7회	CD 1	2011.12.22	2012.01.04
8	8회	CD 1	2012.01.14	2012.02.03
9	9회	CD 1	2012.01.23	2012.02.20
10	10회	CD 1	2012.02.08	2012.03.05
11	11회	CD 1	2012.02.15	2012.03.09
12	12회	CD 1	2012.03.07	2012.04.04
13	13회	CD 1	2012.03.16	2012.04.27
14				
15				

작성례 2

1순위 등록 이후 공표된 부분(14, 15회)에 대해 추가로 신청하는 경우

계속적 간행물 보전지

저작(인접)물	제 호	Hong`s Secret(홍스 시크릿)		
	종 류	어문저작물>소설		
저작(인접권)자	홍길동, 홍판서			
순번	권 . 호 . 회 (소제목)	복제물 형태 및 수량	창작연월일	공표연월일
1	14회	CD 1	2020년7.5.	2020년.8.10
2	15회	CD 1	2020년7.15.	2020년7.3
3				
4				
5				
6				
7				
8				
9				
10				
11				
12				
13				
14				
15				

작성요령 안내

▶ 책, 호, 또는 회 등으로 계속적으로 공표(간행)되는 저작물(예: 계간지, 월간지, 주간지, 월간 학습물, 주보 등)의 경우 각각의 정보를 기재하여 제출함

▶ 이미 공표가 완료된 부분까지만 계속적 간행물로 신청할 수 있으므로 아직 공표 일자가 없는 부분은 목록에 기재하거나 복제물을 제출할 수 없음

▶ 양식의 노란색() 부분은 반드시 기재하여야 함

계속적 간행물 보전지

저작(연 원)동	제 호	
	종 류	
저 작(인 접 존)자		

순번	권 · 호 · 회 (소제목)	복제등 형태 및 수량	창작연월일	공표연월일
1				
2				
3				
4				
5				
6				
7				
8				
9				
10				
11				
12				
13				
14				
15				

✦ 계속적 간행물의 경우, 다운로드한 저작권 등록 신청명세서의 창작연월일 기재란에는 첫 호의 완성연월일과 마지막 호의 완성연월일을 기간(예 : 2023. 00. 00 ~ 2024. 00. 00)으로 표시하여 기재한다.

– 공표연월일

각 권, 호, 또는 회의 저작물의 최초 공표일자를 기재한다.

계속적 간행물의 경우, 다운로드한 저작권 등록 신청명세서의 공표연월일 기재란에는 첫 호의 최초 공표연월일과 마지막 호의 최초 공표연월일을 기간(예 : 2023. 00. 00 ~ 2024. 00. 00)으로 표시하여 기재한다.

3_상표권 등록

상표는 영어로 Trademark이며 약칭으로 ™이라고도 한다. 등록상표의 경우 Registered의 약자로 ®을 붙인다. 보통 상품 이름 및 도안 근처에 TM이나 ®이 있으면 그 글씨 및 도안은 해당 상품(및 상품을 생산한 회사)의 상표임을 의미한다.

특허정보검색서비스 홈페이지 http://www.kipris.or.kr/

+3 저작재산권의 보호 기간 및 소멸

저작인격권은 인격에 관한 권리이므로 저작자가 사망하면 그 보호도 같이 소멸한다.
저작인격권의 보호 기간은 저작권법에 별도의 규정을 두지 않고 저작재산권에 대한 규정만을 두고 있다.
저작권 보호 기간은 저작재산권의 보호 기간을 말한다.

1_공동 저작물의 저작재산권 보호 기간

공동 저작물이란 2인 이상의 여러 사람이 공동으로 창작한 저작물로서 각자 이바지한 부분을 분리하여 이용할 수 없는 저작물을 말한다. 일반적으로 여러 사람들이 함께 제작하는 영화나 웹툰, 여러 사람이 쓴 공저 형태의 책이 공동 저작물에 해당한다.
공동 저작물의 저작재산권은 맨 마지막으로 사망한 저작자가 사망한 후 70년간 존속한다. (「저작권법」 제39조 제2항)
한국 저작권 보호 기간은 저작자(창작자)가 사망하고 나서 그 다음 년도 1월 1일부터

70년(저작자 사후 70년)이다.

> 예) 2010년 10월 10일 저작자 사망 시 저작물은 2011년 1월 1일~ 2080년 12월 31일
> 까지 보호

그 이후에는 자유롭게 이용 가능한 공유저작물이 된다.

2_저작재산권 보호 기간의 계산

저작자가 사망하거나 저작물을 창작 또는 공표한 해의 다음해 1월 1일부터 계산한
다. (「저작권법」 제44조)

모든 저작물이 저작자 사후 70년간 보호되는 것은 아니다.

저작권법의 보호 기간은 저작자 사후 30년부터 시작해서 저작자 사후 50년, 저작자
사후 70년으로 연장된다. 단순히 저작자 사후 70년으로 생각할 것이 아니라 당시 적
용되는 저작권법에 어떻게 보호 기간이 적용되는지를 확인할 필요가 있다. 보호 기
간만 확인하더라도 자유롭게 사용할 수 있는 저작물들이 많이 있다.

- 1957년 저작권법에서는 저작권 보호 기간이 저작자 사후 30년이었다.
- 1986년 저작권법에서는 저작권 보호 기간이 저작자 사후 50년이었다.
- 2011년에 개정된 저작권법에 따라 2013년 7월 1일부터 저작자 사후 70년으로 늘
 어났다.
- 1957년 저작권법상 사진저작물은 보호 기간이 10년이며, 저작자 사후가 아니라 그
 냥 10년이다.

 예) 1986년 저작권법의 적용을 받기 이전인 1976년 12월 31일 이전의 사진저작물
 은 보호 기간이 만료된 공유저작물이다.

3_저작권의 소멸

저작재산권은 다음과 같은 경우에 소멸한다. (「저작권법」 제49조)

- 저작재산권자가 상속인 없이 사망한 경우에 그 권리가 「민법」 그 밖의 법률의 규정에 따라 국가에 귀속되는 경우
- 저작재산권자인 법인 또는 단체가 해산되어 그 권리가 「민법」 그 밖의 법률의 규정에 따라 국가에 귀속되는 경우

+4 양도와 이용 허락

작가에게 허락을 받아 2차적 저작물을 작성한 제작사는 해당 2차적 저작물의 저작권을 보유하게 된다.

1_양도와 이용 허락

- 양도: 작가가 제작사에 저작권을 이전하는 것으로, 작가는 추후 해당 저작물에 대한 저작권을 주장할 수 없다. 작가는 양도에 대한 대가, 즉 매매대금을 받는다.
- 이용 허락: 작가가 저작권자로서 권리를 보유하고 있으며, 제작사는 작가가 허용해 준 만큼의 권한만을 보유하여 2차적 저작물을 작성할 수 있고, 작가는 이용료를 받는다.

2_2차적 저작물 관련 계약 체결 시 주의해야 할 점

이용허락의 범위를 구체적이고 분명하게 정한 후 다음 내용을 포함하여 세세한 부분까지 모두 계약서에 기재해야 한다.

- 이용허락의 범위는 어디까지인지

- 해당 제작사에게 독점적으로 권한을 부여하는 것인지

- 제작사가 2차적 저작물 작성권을 이용할 수 있는 기간은 언제까지인지

- 만약 그 기간 동안 2차적 저작물을 작성하지 않은 경우 어떻게 할 것인지

3_작가의 성명표시권으로 권리와 의무 확인하기

예를 들어 원저작물인 웹툰의 저작권자는 작가, 웹툰을 기반으로 만들어진 드라마사의 저작권자는 제작사가 된다. 이때 원저작물인 웹툰 작가의 이름이 해당 드라마에 표시되도록 성명표시권을 계약서에 규정해둔다.

+5 해지와 해제

법률 효과 측면에서 '해지'와 '해제'는 계약의 종료와 관련하여 주의해야 한다.

해지 解止

- 계속적 계약 관계를 당사자의 일방적 의사 표시에 의해 소멸시키는 것임
- 소급 효과를 가지지 않고 장래에 대하여서만 효력을 가짐

해제 解除

- 해제의 경우에는 소급 효과가 있음
- 당사자 일방이 해제한 때에는 상대방에 대해 원상회복의 의무가 있음

+6 협의와 합의

계약서에서 협의와 합의에 대해 정확한 구분이 필요하다.

협의는 협상을 뜻하며 합의 전에 서로 의견 조율을 하는 것으로, 법적인 효력이 없는 일련의 의견을 조율한다는 개념으로 볼 수 있다. 그러나 합의는 법적으로나 서류상으로 합의서를 쓰고 서로 약정하는 것을 말하기 때문에, 상호 간 합의를 하게 되면 구속력에 의한 책임과 의무가 생기며 법적인 관계가 발생하게 된다.

예를 들어 작품을 에이전트가 번역하여 해외로 서비스하거나 영화나 드라마로 만들게 될 경우 이에 대한 전반적인 사항을 작가와 에이전트 간 협의로만 결정하게 된다면 작가의 주장이 약해질 수 있다. 따라서 이러한 경우 협의보다는 합의의 형태로 계약하는 것이 유리하고 볼 수 있다.

- **협의**協議: 여럿이 모여 의논하고 서로 논의한다.
- **합의**合意: 어떤 일을 토의하여 의견을 종합하는 일로 서로 의견이 일치해야 한다.

+7 작가의 수입 형태

1_연재 수입

작가는 연재 횟수와 계약 조건에 따라 원고료를 지급받는다. 3~6개월 또는 작품별로 계약을 하는데 작품의 인기도, 조회 수, 경력에 따라 원고료가 인상되기도 한다.

2_단행본 수입

단행본의 수입은 발행부수 증가에 따라 수입이 점차 높아지는 방식과 출판부수 증
감에 상관없이 수입을 고정하는 방식으로 계약을 체결할 수 있다.

3_2차 저작물 수입

웹툰의 2차적 저작물로는 상품 제작(모자, 가방, 스티커 등) 영화화, 드라마화, 애니
메이션화 등이 있다. 2차적 저작물 제작을 원하는 업체가 작가와 계약을 맺으면 계
약 수입이 발생하게 된다. 계약에 따라 2차 저작물 수입에 일부를 배분 받을 수도
있다.

+8 수익 정산 방식

일반적인 수익 정산 방식은 원고료 지급, MG$^{Minimum\ Guarantee}$(최소 수익 보장), RS$^{Revenue\ Sharing}$(유료 수익 배분)이다.

보통 가장 높은 비율을 차지하는 수입원은 원고료 지급과 MG보다도 유료 서비스를 통한 수익을 포함하는 RS이다.

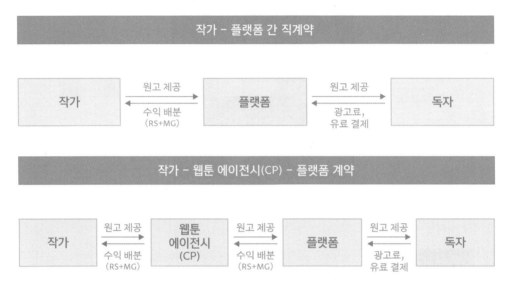

웹툰업계 계약 및 수익 구조

1_원고료 지급

원고료를 지급하고 수익을 배분하는 방식으로, 과거에 많이 사용되었다.

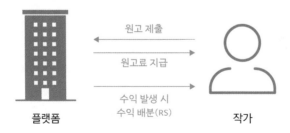

2_최소 수익 보장, MG

MG^{Minimum Guarantee}(최소 수익 보장, 선가불)는 매출과 관계없이 회사가 최소 수익을 보장해주는 금액을 의미한다. 일정 금액을 회사가 선지급하고, 이후 수익이 발생하면 수익 배분액이 MG에 달할 때까지 이를 차감한 후, MG에 해당하는 금액이 모두 차감되면 RS(유료 수익 배분)를 지급하게 된다. 단위는 만 원 단위이고, 주 MG 50의 경우 주당 50만 원의 최소 수익 보장을 해준다는 것을 의미한다. 이렇게 MG는 원고료처럼 회당 금액이 정해져 있고, 대부분 월 단위로 한 번씩 정산된다. 원고료와 비슷하지만 RS에서 차이가 있다.

MG에는 누적 MG, 월 MG, 통합 MG, 유통 MG가 있다.

누적 MG

MG로 지급된 비용이 누적되어 작품 계약 기간 동안 지속적으로 차감되는 MG 방식이다. 작가는 계약 기간 내에 MG를 차감하지 못하면 유료 수익의 배분을 받을 수 없다.

- **선차감 MG 방식**

 에이전시와 작가가 계약서에 명시된 비율로 먼저 분배한 뒤, 작가의 몫에서 MG를 차감하고 정산된다.

- **후차감 MG 방식**

 MG를 지급한 후 수익이 발생하면 약정 비율에 따라 작가와 에이전시의 몫을 먼저 분배하고 작가의 몫이 MG를 초과할 때부터 그 금액만큼을 작가에게 지급된다.

 후차감 MG 방식이 늘어나고 있고, MG를 초과하지 못하면 빚으로 남게 된다.

월 MG

지급받은 MG가 누적되지 않고 월마다 초기화되는 MG 방식이다. 해당 달의 작품

수익이 MG를 차감하지 못해도 나머지 MG가 이월되지 않고 소멸된다. 월 MG 방식을 사용하는 에이전시는 RS를 작가에게 낮게 책정하기도 한다.

통합 MG

MG를 차감할 경우 플랫폼 내 유료 수익뿐만 아니라 2차 판권 및 해외 유료 수익도 포함하는 경우를 말한다.

유통 MG

작가의 작품으로 지급되는 MG 방식을 유통 MG라고 하며, 완결된 작품을 대상으로 한다. 선지급된 MG를 모두 차감한 후 RS 비율로 받게 된다.

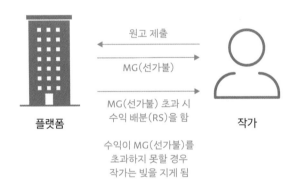

3_유료 수익 배분, RS

RS Revenue Sharing(유료 수익 배분)는 매출액을 기준으로 비율에 따라 나누기로 약정한 금액을 의미한다. RS는 MG 이상으로 작품 수익이 발생했을 때 MG를 제외한 금액은 RS 비율에 맞게 분배하는 것을 의미하는데, 단위는 % 단위이며 RS 10일 경우 작가에게 추가 수익의 10%를 분배하게 된다.

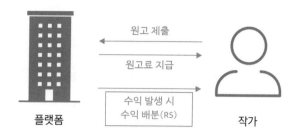

원고료 방식

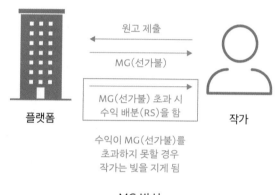

MG 방식

웹툰 관련 양식

+ 시놉시스

작품명		장르	
주제 및 기획의도			
로그라인			
주 타겟층		총 화수	
줄거리			

+ 인물 이력서

이름		성별		나이	
국적		좋아하는 것		싫어하는 것	
취미		키		몸무게	
체격		머리스타일		패션	
성격					
배경					

+ 무브먼트

인물	이미지 출처:
소품 패션 스타일	이미지 출처:

+ 콘티

번호	컷 이미지	컷 설명	컷 대사	시간/공간
#1				
#2				
#3				
#4				

+ 저작권 등록신청서

■ 저작권법 시행규칙 [별지 제3호서식]

<div align="center">

저작권등록신청서

</div>

※ []에는 V표를 합니다.　　※ 반드시 뒤쪽의 작성요령을 읽고 작성합니다.　　　　　　　　　　　(앞쪽)

접수번호		접수일자	처리기간	4일

저작물	① 제 호 (제 목)	창작이와 나눔이 이야기(The Story of ChangJagi and Nanumi)		
		※ 외국어의 경우 한글을 함께 기재합니다.		([] 여러 건 등록: 총　　　건)
	② 종 류	※ 뒤쪽의 저작물 분류표 및 작성요령을 참고하여 기재합니다. 어문저작물>소설		

신청인 ∧ 등록권리자 ∨	③ 성 명 (법인명)	(한글) 김창작　　　　　(한자) (영문) KIM CHANGJAG			
	④ 국 적	대한민국	⑤	주민등록번호 (법인등록번호)	000000-0000000
				사업자등록번호	000-00-00000
	⑥ 주 소	서울특별시 용산구 후암로 107(게이트웨이타워) 5층			
	⑦ 전화번호 (휴대전화번호)	02-0000-0000 (010-0000-0000)	⑧ 전자우편주소		kim.changjag@copyright.or.kr
		※ 휴대전화번호는 선택사항이나, 기재하지 않은 경우 신청 진행 등이 지연될 수 있습니다.			
	⑨ 신청인 구분	[V] 저작자 본인　　　　[] 공동저작자 중 1인(목록 별첨) [] 상속인 등　　　　　[] 공동상속인 중 1인(목록 별첨)			

대리인	⑩ 성 명 (법인명)		⑪	주민등록번호 (법인등록번호)	
				사업자등록번호	
	⑫ 주 소				
	⑬ 전화번호 (휴대전화번호)	※ 휴대전화번호는 선택사항이나, 기재하지 않은 경우 신청 진행 등이 지연될 수 있습니다.	⑭ 전자우편주소		

※ 등록을 거짓으로 한 경우에는 「저작권법」 제136조제2항제2호에 따라 3년 이하의 징역 또는 3천만원 이하의 벌금에 처해질 수 있습니다.

「저작권법」제53조제1항, 같은 법 시행령 제26조제1항 및 같은 법 시행규칙 제6조제1항제1호가목에 따라 위와 같이 등록을 신청합니다.

<div align="center">

2020 년 8 월 5 일

신청인　　김창작　(서명 또는 날인)

</div>

한 국 저 작 권 위 원 회 귀중

첨부서류	1. 「저작권법 시행규칙」 별지 제4호서식의 저작권등록신청명세서 2. 등록과 관련한 복제물이나 그 내용을 알 수 있는 도면 · 사진 등의 서류 또는 전자적 기록매체 3. 등록사유를 증명하는 서류(등록내용에 대하여 증명이 필요한 경우에 한정하여 첨부하는 것으로서 제적등본 등) 4. 저작자 · 상속인 등이 2인 이상인 경우 「저작권법 시행규칙」 별지 제19호서식에 따른 목록 5. 저작물을 대량으로 등록하는 경우 「저작권법 시행규칙」 별지 제20호서식에 따른 목록 6. 등록 원인에 대하여 제3자의 동의 또는 허락을 요하는 경우에는 이를 증명하는 서류(신청인이 미성년자인 경우 친권자 동의서 등) 7. 등록권리자임을 증명하는 서류(대리인이 신청하는 경우 대리인임을 증명하는 서류를 포함합니다) 8. 「국민기초생활 보장법」 제7조제1항제1호에 따른 생계급여 및 제3호에 따른 의료급여의 수급인인 경우에는 같은 법 시행규칙 별지 제3호의2서식에 따른 수급자 증명서	수수료(1건)

		신청물 10건까지		
		방문 · 우편: 30,000원	신청물 10건 초과 시 추가건당: 10,000원	
		인 터 넷: 20,000원		
		「국민기초생활 보장법」제7조에 따른 생계급여 및 의료급여의 수급자: 없 음(연간 10건에 한합니다)		
		등록면허세 (교육세 포함, 1건) 3,600원		

<div align="right">

210mm×297mm[백상지(80g/㎡) 또는 중질지(80g/㎡)]

</div>

+ 저작권 등록신청명세서

■ 저작권법 시행규칙 (앞쪽)

저작권등록신청명세서

※ ㅁ에는 V표를 합니다

저작물	① 제 호 (제 목)	※ 외국어는 한글 병기 창작이와 나눔이의 이야기 (The Story of ChangJagi and Nanumi)	② 종 류	어문저작물>소설
	③ 복제물 형 태	☒ 책 □ 인쇄물 □ 사진 □ CD □ DVD □ USB □ Tape □ 비디오테이프 □ 기타()	④ 복제물 수 량	1

경우 기존에 등록하지 않음 ※ 경우 기존에 등록물이 있는 경우 ※

⑤ 내 용	저작권 캐릭터 '창작이'와 '나눔이'의 탄생배경과 의미, 이미지에 대한 내용을 허구적 요소를 가미하여 재미있는 이야기로 풀어낸 소설책이다. 창작이의 아버지 나눔이와 그의 아들 창작이가 태어나게 된 배경과, 성장과정, 고난과 역경 속에서 저작권 문화의 꽃을 피워낸다는 내용으로 구성되어 있다. ※ 충분한 설명이 되도록 자세히 기재(10자 이상 1,000자 이하, 기재란 부족 시 별지 기재 첨부) (내용 작성 시 참고) 연극저작물은 연기·동작의 짬(형태)으로 이미 구성되어 있는 안무를 말하며, 내용은 무용(안무)의 주제 및 신체적 동작과 몸짓을 창조적으로 조합·배열하여 표현한 안무의 특징을 설명

등록사항	⑥ 전등록번호 및 등록연월일		※ 동일 저작물에 기존 등록 있는 경우에만 기재		
	2차적저작물 ※ 원작을 번역·편곡·변형·각색·영상제작 등의 방법으로 재창작한 저작물을 등록 신청하는 경우에만 기재	⑦ 원저작물의 제호			
		⑧ 원저작물의 저작자			
	⑨ 권리에 대한 지분		※ 공동저작자인 경우에만 기재		
	창작	⑩ 창작연월일 1)		2020.8.5	
	공표	⑪ 공표연월일 2)	2020.8.5 3)	⑫ 공표국가	
		⑬ 공표방법	□ 출판 □ 복제·배포 □ 인터넷 □ 공연 □ 전시 □ 방송 □ 기타()	⑭ 공표매체정보	창작출판사 (1,000 부 발행)
		⑮ 공표 시 표시한 저작자 성명(이명)			
	저작자	⑯ 성 명 (사업자명)	한글) 김창작 한자) 영문)		
	저작자 ※ 신청인과 같은 경우 ㅁ에 V표를 하고 기재하지 않음 ☒ 신청인과 같음	⑰ 국 적		⑱ 주민등록번호 (법인등록번호)	
		⑲ 주 소			
		⑳ 전화번호 (휴대전화번호)	※ 휴대전화번호는 선택사항이나, 기재하지 않은 경우 신청 진행 등이 지연될 수 있습니다.	전자 ㉑우편주소	
		㉒ 사망연도		※ 저작자 사망 시에만 기재	

210mm×297mm(일반용지 60g/㎡(재활용품))

1) 창작연월일은 해당 저작물 창작의 시작시점이 아닌 완료시점을 의미(다만 미완성인 상태도 권리가 발생하며 그 상태까지의 창작연월일을 기재)
2) 공표란 공중을 대상으로 공연·전시 등의 방법으로 공개하거나 복제 및 배포하는 경우를 의미하며, 여러번 공표된 경우 최초의 공표연월일을 기재
3) 저작물이 신청 전에 전부 공표된 경우에만 기재

+ 계속적 간행물 보전지

저 작(인 접)물	제 호	
	종 류	
저 작(인 접 권)자		

순번	권 · 호 · 회 (소제목)	복제물 형태 및 수량	창작연월일	공표연월일
1				
2				
3				
4				
5				
6				
7				
8				
9				
10				
11				
12				
13				
14				
15				

웹툰 관련 유용한 웹사이트

- png, jpg의 용량을 줄여주는 프로그램 웹사이트

 • Tinypng www.tinypng.com

 • Pngyu https://nukesaq88.github.io/Pngyu/

- 3D 모델링 프로그램 웹사이트

 • 스케치업(sketchup) https://www.sketchup.com/plans-and-pricing/sketchup-free

 • 블랜더3D https://www.blender.org/

- 웹툰 이용 등급 및 심의 기준 확인 관련 웹사이트

 • 간행물윤리위원회의 심의 및 운영 규정 https://www.kpipa.or.kr/

 • 방송통신심의위원회의 심의 및 운영 규정 https://www.kocsc.or.kr/

 • 영상물등급위원회의 등급 분류 기준 및 심의 규정 https://www.kmrb.or.kr/

- 자작권 관련 웹사이트

 • 한국저작권위원회 저작권등록 홈페이지 https://www.cros.or.kr

 • 한국저작권위원회 홈페이지 자료 다운로드 URL
 https://www.copyright.or.kr/customer-center/download-service/customer-support-form/index.do

 • 특허정보검색서비스 홈페이지 http://www.kipris.or.kr/

- 현재 도서와 함께 학습할 수 있는 온라인 강좌 사이트

 • 클래스101 '다음 화가 궁금해지는 웹툰연출기법 A to Z' https://www.class101.net

 • 클래스유 '웹툰 PD로 살아남기' https://www.classu.co.kr/

- 저자 웹툰 인강 사이트

 • 박연조 웹툰 인강 https://www.youtube.com/user/bestwini

 • 박연조 웹툰 인강 비공개 카페 https://cafe.naver.com/nudecanvas

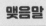

웹툰 작가의 길

웹툰 작가는 자신과의 고독한 시간을 많이 보내야 하는 극한 직업 중 하나입니다. 평생 줄거리, 간단한 스케치, 등장인물만 그리다가 작품을 만들지 못하는 작가 지망생들을 많이 봤습니다. 그만큼 자신만의 작품을 창작한다는 것이 쉬운 일이 아닙니다. 특히 게으름은 웹툰 작가를 꿈꾸는 사람에게는 가장 큰 적입니다. 아무리 그림을 잘 그린다 하여도 게으름 때문에 마감 시간을 제대로 지키지 못한다면, 작가라고 볼 수 없다고 보면 됩니다. 창작을 좋아하거나 그림 그리기가 생활화되어 있는 사람이라면 재미와 기쁨을 누리며 작가 활동을 할 수 있을 것입니다.

웹툰 작가의 길을 걷겠다는 생각이 든다면 다음과 같이 시작해 볼 수 있습니다.

1) **새로운 이야기의 모티브** – 기존에 봤던 책이나 영화, 드라마, 애니메이션 등에서 컨셉을 찾아볼 수 있습니다.
2) **아이디어 노트** – 언제 어디서나 생각날 수 있는 아이디어를 노트에 적어놓아 잊어버리지 않도록 합니다.
3) **다양한 웹툰 품평** – 장르를 불문하고 다양한 웹툰을 보면서 자신만의 품평을 하여 각 작품마다 의견을 적어봅니다.

4) **연습은 실전처럼** – 매주 연재한다는 각오로 매일 작품을 한 컷이
 라도 그립니다.

위와 같이 실천한다면, 생각에만 머물러 있는 상태가 아니라 자신의 작
품을 만들고 있을 것입니다.

작품을 만드는 것은 자신의 진짜 모습을 드러내야 가능한 일입니다. 그
만큼 작품에 작가의 혼이 불어넣어지는 것입니다. 그러므로 하나씩 작품
을 만들 때마다 독자들과의 교감을 고려하면서 그 작품에 애정을 가지고
아끼고 사랑하며 작품을 만들어야 할 것입니다.

웹툰 작가로서의 자긍심을 갖고, 우리나라 문화를 세계에 알릴 수 있도
록 좋은 작품을 만들어주시길 바랍니다.

이번 책자를 만드는 데 함께 도움을 주신 이인영, 나우, 뉴타, jk9, 이내,
콩이, 공아, 째이째이, 롱키, 태하 작가님께 감사드립니다.

다음 화가 궁금해지는 웹툰 연출

초판 1쇄 발행 2022년 12월 19일
초판 2쇄 발행 2024년 4월 25일

지은이 박연조
펴낸이 하인숙

기획총괄 김현종
책임편집 유경숙
디자인 박소희

펴낸곳 더블북
출판등록 2009년 4월 13일 제2022-000052호
주소 서울시 양천구 목동서로 77 현대월드타워 1713호
전화 02-2061-0765 **팩스** 02-2061-0766
블로그 https://blog.naver.com/doublebook
인스타그램 @doublebook_pub
포스트 post.naver.com/doublebook
페이스북 www.facebook.com/doublebook1
이메일 doublebook@naver.com

© 박연조, 2022
ISBN 979-11-980774-4-8 (03600)